U0046303

New
window 新視野195

極速更進階！魔術方塊

技巧大全

陸嘉宏、朱哲廷 合著

高寶書版集團

作者序

陸嘉宏

大家好，過去我曾經出版過《魔術方愧破解祕笈：入門版》與《速解高手！20秒解開魔術方塊》，可能有讀者曾經讀過。

首先，很高興這次能夠跟朱哲廷合作。雖然我也已經能夠有十秒內的成績，不過他在速解上的成就仍然是我無法相比的，也曾是台灣最接近世界紀錄的人，我相信這次一定能為讀者們帶來很棒的內容。

隨著時代不斷在改變，科技的日新月異，魔術方塊的技術上也有非常大的演變，不論解法技巧或是方塊的結構。當時出版的內容中，大多數都已經有了改革與創新，這些部分是著作這本書的契機。

僅僅是速解方法中，基本ＣＦＯＰ的方法就已經有了很多的新發現，能更簡單或是更快速的公式之類。而本書中我們也會為大家帶來更進一步的技巧，很多新的觀念是在這幾年才被選手們逐漸提出。這些新的想法並非是背更多或單純的轉速加快，而是很多在我們還原的過程中，本身就存在的小細節，只是我們一直沒有去發掘出來。而雖然這本書是以十秒為目標，但是我能非常確信這些內容對於十秒以內的選手，也可以從中獲得非常大的幫助進而更上一層樓。

另外、基本的新手教程中，則是將3-style（目前盲解最高級的技巧）的一小部分融入到內容中，使得新手能夠更容易學會。而原本已經會其他方法的人也不用擔心，知識是無盡的，能多理解一種技術對我們只會有幫助不會有壞處。

有些人可能會有疑問，掌握了這些技術真的能夠達成在十秒解出魔術方塊嗎？

其實我不喜歡過於誇大的宣傳，比方說：只要一個月就能達到十秒的成績之類，這種說法不切實際。至於這本書的內容能不能達成呢，就看各位努力的程度了。這邊讓我想起，曾經看過一段話，是這樣說的：「當你們覺得這個技巧太難，學不會或懶得學，這就是為什麼會輸給別人的原因；而別人比我們強的理由也是因為他們願意接受，不怕困難，肯下工夫努力練習。」

這段話也讓我受益良多，就在此送給各位讀者們了。

有參加過官方比賽的人都會有WCA（世界魔術方塊協會）id，由於我是2007年第一次參加官方正式比賽，所以我的WCA-id是2007開頭，十年後的2017的台灣錦標賽，主辦單位特別頒發給我十年成就獎，讓我又是感動又是驚訝。雖然已經得過很多的紀錄與冠軍，但是沒有一個獎項能讓我如此開心，因為這讓我理解到，除了書本的內容以外，我能帶給讀者最大的禮物是，當你們來參賽時仍然能在賽場上看到我。

作者序

朱哲廷

「我應該要怎麼做才能再進步呢？」

這是近年來在魔術方塊網路社群中最常被提出的問題。回顧了從以前到現在玩方塊的過程，發現其實我也和網路上提問的玩家們一模一樣，不斷地在問這個問題。

跟大家簡單分享我的學習過程，最初我可以60秒解出魔術方塊的時候，我問了教我方塊的哥哥上面這個問題，他告訴我：「學F2L技術。」、當我進步到40秒的時候我再問了一次，他說：「把OLL、PLL背完而且要熟練。」，但當我到達20秒的瓶頸想突破時，卻得到了意外的回答：「我不知道，我會的你都會了。」當時的我感到有點茫然，覺得沒有了練習的方向。

不過我沒有放棄尋找這個問題的答案，所以加入了當時台灣魔術方塊人氣最高的PTT-Rubiks討論版，打算問台灣的高手們這個問題。透過參與討論版聚會學習新技巧、努力練習熟悉新轉法、參加WCA比賽練習臨場表現，慢慢地能夠在15秒內，甚至10秒內解出一顆魔術方塊，也很幸運地拿過兩次三階單次亞洲紀錄。

從2007年到現在十多年過去了，隨著大量新公式被玩家們發現以及方塊結構的進步，許多早期的公式已經不是最佳選項、指法變得更多元、各種為了順利銜接速解各階段的技術也趨於成熟，而魔術方塊社群在網路上討論的比例，相較起過去也大幅成長。

對於玩家們在網路上提出關於進步的問題，常有許多熱心的高手們給予意見，偶爾我也會依據玩家們個別的情況給出建議。有趣的是，當回覆踴躍時會發現CFOP各階段都有人給予建議，而且方向和練習順序又不盡相同，這時提問的玩家反而有不曉得該從哪裡開

始練習的困擾。會有這個現象的原因，主要是因為網路社群的回覆通常篇幅比較短，很難完整解釋一個方法、概念或相關細節，提問的玩家常常只學到片段的技巧。

很幸運的，這次有機會能與陸嘉宏合作一起撰寫這本書，能夠將這十多年在魔術方塊速解方面所學習到的知識與技巧，以比較完整、系統性的方式帶給大家，希望能使讀者們在速解進步的路上走得更順利。另外在參與討論的過程中，除了使書中公式更加完備以外，他深厚的盲解功力也幫助我瞭解部分公式的原理、記憶的方法，甚至提供我練習的方向，對我來説其實就是現階段想進步所獲得的解答。

回到最初的問題，如果有人拿著魔術方塊問我「我應該要怎麼做才能再進步呢？」
我想我會回答：「看這本書！」。
但如果不僅僅是魔術方塊，而是其他所有知識、技能領域呢？經由我玩魔術方塊的經驗，我的答案會是：「學習在每個階段不斷的去問這個問題，就是這個問題的答案。」

目錄
contens

Chapter 1
基本解法

認識方塊

下圖是符合比賽標準的方塊，有彈簧的結構，以下便用它來做說明。

將方塊轉到45度角時，邊塊只要輕輕一壓就可以拿起來。

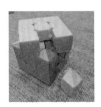

角塊也可以拿起來，如下圖所示，角塊會有三個不同顏色。

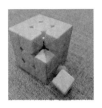

接著繼續看方塊拆解後的結構。

下圖是將12個邊塊全都拆開後的模樣。

這是8個角塊拆開後的模樣。

這是拆開後的中心軸。

最後是比賽專用的感應計時器。

對於方塊的構造更加了解了嗎？

代號表

代號表1：

依照方向來命名，前F（Front），後B（Back），右R（Right），左L（Left），上U（Up），下D（Down）。

大寫英文代號代表該方向順時針旋轉90度，如果代號右上角加一點代表逆時針旋轉90度，若是在圖案後方加上（180）代表該方向旋轉180度。

若是在代後後方加上2也代表180度，例：F2代表F面旋轉180度。

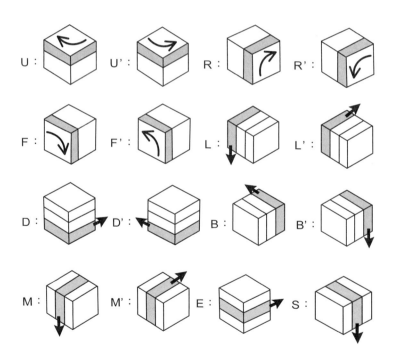

代號表2：

如果代號是這樣子表示：u，小寫的u，代表跟U面的轉法一樣，
但是一次要推兩層。

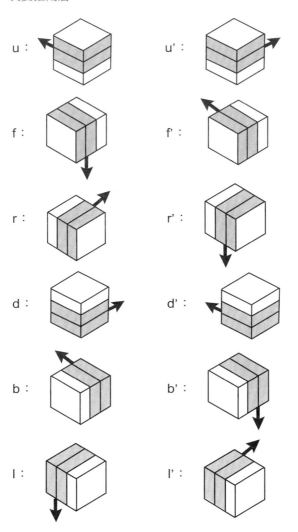

代號表3：

如果代號是這樣子表示：x、y或z，則是代表假想方塊上有三維座標軸，再依照軸的旋轉方向轉動整顆方塊，例如代號y就是整顆方塊依y軸順時針旋轉九十度，xyz可以聯想成RUF的方向，但是是動整個方塊，早期有時候也會用括號表示，(R)=x、(U)=y、(F)=z。

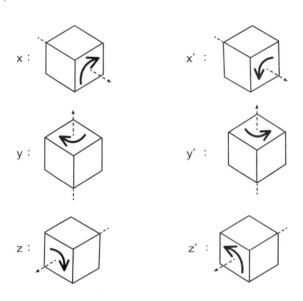

如果是已經會了LBL基本方法的讀者，對於上面這些代號，應該會有一定程度的熟悉。所以之後的所有公式（包括接下來的基本方法LBL簡要介紹），大多數只會列出代號與結果，就不再做細部分解了。

更詳細的LBL基本方法可以參考
《魔術方塊破解祕笈》。

第一面與第一層

部分的人可以自己完成一個面，這邊稍微簡單介紹一下第一面幾個情況。

一般都是先完成十字，也就是四個邊塊，為了從一開始就養成良好習慣，我們一律以擺放邊塊為優先，所以就算因此破壞角塊也沒關係。

第一面邊塊

【 case A 】

D M D' M'　或是　F' U' R

【 case B 】

F＋D M D' M'　或是　U' R

【 case C 】

F2＋D M D' M'　或是　F U' R

【case D】白色方塊在下面時

F2

第一面角塊

【case A】白色方塊在下面時

D' R' D R　或是　F D F'　或是　R F' R' F

【case B】

D F D' F' 或是 R' D' R 或是 F' R F R'

【case C】

F D2 F' D'+caseA 或是 R' D2 R D+caseB或是
R2 D' R2 D R2

第一面調整成第一層

完成一個面之後我們的方塊可能是長這樣。

但是我們的目標是將方塊變成像下圖這樣。

周圍一圈的顏色也都相同，這樣才算是完成第一層。

我們先調整邊塊，由上圖可以看出白綠邊與白橘邊要交換。

完成一面必須知道如何放上去，所以也應該能夠拿下來，再換到正確的位置，如果很難判斷正確的位置可以參考中心點，中心是不會變的。

M D M' 拿出白綠邊 D S D' S' 將白綠邊放入正確位置，白橘邊自然的被擠出來 D M D' M' 最後將白橘邊放回正確位置。

這時候應該會長這樣，我們接著調整角塊，現在剩下右手邊的白綠紅與白橘綠兩個角塊要互相交換。

R' D' R 拿出白綠紅角 D2 R D R' 將白綠紅角放入正確位置，一樣的白橘綠角也被擠出來了 D2 R' D' R 最後將白橘綠角放回正確位置，第一層就完成了。

基本第二層

第一層完成後如果長這樣的話記得先對齊中心點。

對齊後我們把方塊翻上來。

這時候應該可以發現如下圖，應該在第二層的綠橘邊塊在第三層，接下來我們就把綠橘邊塊放回第二層。

L E' L'+U+L E L'

其實放第二層的方法與第一層很類似，我們可以想像成是將綠橘正確的家拿到第三層，然後讓綠橘回家，再把家放回原本位置。

記得如果方向相反時必須從另一個方向做，基本上只是左右對稱。

判斷方向看哪一個顏色與中心一樣即可，如下圖橘色與中心一樣所以橘色朝自己方向做。

R' E R+U'+R' E' R

基本第三層

第三層分為OLL（Orientation of the Last Layer）與PLL
（Permutation of the Last Layer）。

如同字面上的意思，OLL代表翻方向，將頂面的顏色（通常是黃
色）全部朝上；而PLL則是當頂面的顏色全部朝上後，再將每一
個元件調整至正確的位置，完成第三層與整個方塊。

而其中OLL部分又分為邊塊與角塊，我們是先將邊的部分（即中
心十字）翻好後，再翻角的部分。

OLL：
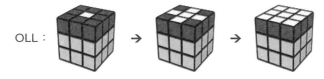

PLL也是將邊與角分開來，我們是先將角對齊後歸位，再來調整
邊塊位置。

PLL：
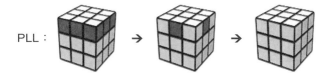

第三層OLL：邊塊（中心十字完成）

這邊有四種情況，分別是一點、一條、勾勾與十字已經完成，括
號內為遇到的機率。解法主要只有一個手順 R U R' U' 在後面速
解篇還會再介紹，而且未來的應用非常的廣泛。

一點（1/8）：

（ F＋R U R' U'＋F' ）＋（ f＋R U R' U'＋f' ）
其實就是做一條加上勾勾

一條（1/4）：

F＋R U R' U'＋F'
記得一條必須擺成橫的

勾勾（1/2）：

f＋R U R' U'＋f'
記得勾勾要朝右下角擺，與一條差別只有勾勾是
推兩層f

十字（1/8）：

十字不用做就已經完成的機率是1/8

第三層OLL：角塊（完成頂面顏色朝上）
中心十字完成後，接下來是要把四個角塊的方向也翻成頂面的顏
色朝上，這裡總共會有7種不同情況，我們就從基本的翻三角開
始。

以下圖片為從上方往下看，括號內為機率。

順時針（4/27）：

R U R' U R U2 R'
口訣：上順下順上180下

逆時針（4/27）：

L' U' L U' L' U2 L
口訣：上逆下逆上180下

只有兩個角要翻的型共有三種：

T型（4/27）：

R U R' U R U2 R'＋L' U' L U' L' U2 L
就是先做順時針再做逆時針，注意方向一定要擺對

U型（4/27）：

R U R' U R U2 R'＋U2＋L' U' L U' L' U2 L
也是先做順時針再做逆時針，注意中間有多一個
180，方向一樣要擺對

L型（4/27）：

R U R' U R U2 R'＋U'＋L' U' L U' L' U2 L
還是先做順時針再做逆時針，注意中間有多一個
U'，方向仍然要擺對。

四個角要翻的類型有兩種，這兩種也可以用上述類似兩角型的方
法，利用順時針與逆時針翻三角來完成，但是如果利用一開始做
頂層十字的方法會簡單些。

Pi型（4/27）：

（f＋R U R' U'＋f'）＋（F＋R U R' U'＋F'）
就是先做十字的勾勾再做一條

H型（2/27）：

F＋（R U R' U'）X 3＋F'
跟十字一條的相似，差在中間的手順要做三次，最
簡單的但是機率低一些。

以上七種機率加起來也只有26/27，還少掉的1/27到哪裡去了呢？
答案是運氣很好，剛好角都已經全部是黃色朝上了，這發生的機
率是1/27。
所以我們也可以由此計算看看，當完成第二層時，第三層的OLL
也自己完成的機率是十字的1/8乘上角的1/27，所以是1/216；就
是說正常情況下大約200多次才會遇到一次，算是非常罕見。

第三層PLL：角塊（先將角塊對齊）

終於到最後的階段了，PLL部分則是先將角塊歸位，首先要找到可以對齊的角塊，可以整個方塊轉動來看或是只動U層（頂面），角塊與前兩層的顏色大多數的情況可以找到能對齊兩個角的部分。

如圖：

從背後看的話是長這樣

明顯可以看出黃藍紅與黃紅綠角塊已經對齊正確位置了，剩下前方的紅橘藍與黃綠橘這兩個角塊則是互相交換。

兩角交換（4/6）：

R U2 R' U' R U2 L' U R' U' L

完成後會長這樣

背後看

另外如果是完全找不到任何相鄰的角已經位置正確的情況，代表遇到的是對角交換的類型，那麼只要任意做一次換兩角就會出現可以正確對齊的如上述情況。對角交換型的遇到機率是1/6。

最後還有1/6機率是，剛好角已經全都在正確位置上了。

第三層PLL：邊塊（將邊塊排列到正確位置）
這裡已經是解出六面的最後一步了！
當角塊位置都正確後，就只剩下頂層最後四個邊塊了。
這四個邊塊通常會以三循環的情況，另一個已經在正確的位置上了。

如圖：

 從背面看

可以發現分別是黃綠、黃紅與黃橘三個邊塊做順時針的交換。

為了方便解說我們從上往下看，括號內是機率。

順時針交換（4/12）： F2 U M' U2 M U F2

逆時針交換（4/12）： F2 U' M' U2 M U' F2

另外，還有四個邊都不在正確位置上的情況。

鄰邊互換（2/12）：

對邊互換（1/12）：

以上鄰邊與對邊兩種情況，只要任意方向做一次順時針或逆時針換三個邊之後，必定會有一個邊已經在正確位置上了，只需要在將剩下三個做正確的交換即可完成。

轉動整個方塊檢查看看，到這邊終於完成了六面。

如同OLL的章節，大家可能已經發現了機率加起來只有11/12，沒錯，剩下的1/12就是當我們把角塊歸位後而邊塊直接完成的機率。

那麼我們可以繼續往下看，如果將OLL完成黃色都朝上後，正好很幸運的PLL也直接已經完成的機率則是角塊的1/6乘上邊塊的1/12所以是1/72。也是一個滿低的機率，不過比OLL的1/216高多了。那麼我們更進一步的試著想像一下，當第二層完成後，方塊就直接六面全好的機率是多少呢。

答案是1/72乘上1/216，得到的數字是1/18432，非常非常的低，正常來說要練習個一萬次以上才會遇到一次，即使是我們兩位作者也沒有遇過多少次。

那麼到這邊已經可以解開魔術方塊了，接下來我們要進入速解的領域。

Chapter 2
速解法

前一章介紹給大家的是，一個從0到1的開始，由不會到會的解法。

解開方塊使用的基本方法叫做LBL（Layer By Layer），就是一層一層的解。

而這次速解所要講的方法是Fridrich Method，是由一位捷克的女教授Jessica Fridrich所發明，便以她的名字來命名這個方法。

Fridrich Method是目前最普遍使用的速解法，目前幾乎全世界的選手都是使用這個方法。

由於把解法過程拆開來分為四個階段，分別是C（Cross）、F（F2L）、O（OLL）、P（PLL），所以又稱為CFOP。

而白色因為比較明顯，大多數人cross會選擇白色的面來做，簡稱為白底，之後的介紹都將以白底為主，也就是第一層的底面為白色，而第三層的頂面為黃色。

流程如下：

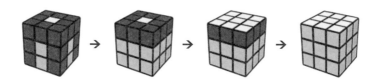

速解概念

cross

從上圖可以明顯的看出，cross就是指當我們在做類似LBL的第一層時，只需要完成中間的十字，也就是四個邊塊，就可以了。

由於中心的相對位置是不會改變的，所以我們必須把四個邊塊的顏色，按照四周中心的顏色來排列，所以為了讓cross做的更順利，建議一定要把四周顏色的相對應位置背起來。

官方基本配置：白黃相對，紅橘相對，藍綠相對。
因此當白色面朝上時，由紅開始，往右依序是紅藍橘綠紅，將相對的位置背起來，使我們在做cross的時候可以先做完再對齊。
如下圖：

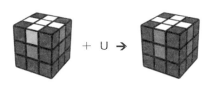

F2L（first two layers）

cross完成後將方塊翻轉過來，變成這樣。

F2L就是指First 2 Layers，也就是前兩層會一起完成。
LBL的第一層四個角與第二層四個邊，相同顏色的一角加一邊稱
為一組 pair（Corner&Edge）。

如下面四張圖箭頭所指示的位置。

以下是F2L的例子：
這是F2L基本型的一種，當然也有可能剛好遇到這個情形。

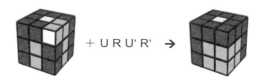

按照步驟可以這樣理解。
1. 當做抽屜來看，先把我們要放進去的物品（橘綠 pair）移開。
2. 然後將抽屜打開。
3. 把物品（橘綠 pair）放進抽屜裡。
4. 再把抽屜關起來。

從這個例子可以很明顯看出來，我們在解的過程中，遇到了上述的情況時，如果用的仍然是LBL的基本方法的話，我們有可能因為方向關係，而做F' U' F先完成一層，之後再用LBL第二層的方法，把橘綠邊塊放到正確位置，相比之下，使用F2L省了很多步驟對吧！

這裡可能會有疑問？為什麼我們一開始的時候，先教LBL，而不是直接學習F2L呢？

第一點：立體空間的東西，需要一點時間去熟悉它的。

第二點：要直接使用F2L的話，總共有41種不同的變化，要自由使用F2L，當然必須將全部的情況都能夠應付才行。

因此在一開始的初學階段時，先使用較簡單的方法，以學會完整解開魔術方塊為優先；而且從LBL基本方法中，我們已經學會了41種F2L不同情況中的兩種了。

也因為F2L總共要做四組，以整體還原時間來看，光F2L就佔去了一大半，所以熟練F2L是CFOP中能得到最大進步的部分；當然囉，F2L也是最需要花時間去練習的，而且除了41種基本不同情況以外，還有各式各樣其他不同的應用。

融會貫通之後，不論我們目前實力水平是20秒、10秒、甚至是5秒的世界冠軍，都會對F2L有不同的新想法。

OLL（**Orientation of Last Layer**）

OLL：將頂層黃色全部都朝上。

OLL在**LBL**的基本方法中已經出現過了。

而在**LBL**中，我們是用二段式的方法，先將黃色十字完成，再來會有七種不同的情況；而我們只需要應用兩條基本公式，分別是順時針翻三角與逆時針翻三角。

就可以把黃色十字完成後的七種case都解決掉。

在這裡我們要的是速解，所以把所有的**OLL**變化整理起來，讓所有的**OLL**都可以一條步驟就完成。

以下這個例子是**LBL**中一條線的其中一種情況：

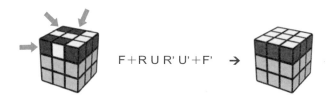

F＋R U R' U'＋F' →

可以看出，這個**OLL**的情況，做完一條線剛好會全部黃色都翻上去，不需要再翻角。

也就是說，針對所有不同的**OLL**情況，不論是十字、勾勾、一條線、或是一點，都有可以一個步驟完成全部的方法，這就是**CFOP**中的**OLL**，總共有**57**種不同的情況，後面會分別來做介紹，一樣的，在**LBL**中我們已經至少已經學會七種了。

PLL（**Permutation of Last Layer**）

PLL：將第三層黃色位置調整成正確的。

PLL也一樣在LBL的基本方法中已經出現過了。

與OLL相似的是，我們在LBL中也是用分段式來完成PLL。

而PLL總共有21種變化，在這裡我們也是只用一條公式就直接完成。

以下用LBL時的換兩角當例子：

R U2 R' U' R U2 L' U R' U' L →

由此可以發現，其實LBL中做兩角交換的時候，事實上我們是同時做了兩個角加上兩個邊的交換，圖中例子是：黃藍橘角與黃橘綠角交換，黃橘邊與黃綠邊交換。

此外，在方塊的變化中，是不可能有兩個角或兩個邊自己做交換的，最少要是三個循環或是兩兩互換。

同樣的，在基本解法LBL的教學中，我們已經學會了四個PLL（兩角交換左右對稱為不同的兩個PLL，加上兩個換三邊的情況）。

後面的章節，會再以提升速度為前提，來建議學習的先後順序。

CFOP與LBL比較

在CFOP的簡單介紹後，其實可以將OLL與PLL當成LBL的一部分，只是依然是一層一層的解，只是OLL與PLL改成一次直接完成。

可以發現，這種做法與之前的LBL最大的不同點是：前兩層。
如同F2L介紹時說的，光是F2L就佔去了還原方塊一半以上的時間，可以說是速解中最重要的一部分了。

後面會再分別介紹：F2L、OLL與PLL。
而CFOP總共有119條公式，一開始一定很困擾該如何開始。

一般建議的流程：理解F2L的同時可以開始先學習PLL與一部分簡單的OLL；直到F2L能夠完全應用，再回頭把OLL補完即可。

這裡有一點非常重要。
因為我們已經非常熟練舊的方法了，當開始學習新的技術，面臨實戰時，正常情況下速度一定會比使用舊的方法還慢（比方說F2L），這只是因為新吸收的知識還不夠熟練；在這個時候很容易會放棄，於是又回去使用舊的方法，當然就永遠也進步不了，甚至有可能學成四不像。所以每當學習一個新的東西，一定要堅持下去，熟練後自然會發現速度比舊方法快非常多！

手順

講解手順前，先來介紹一個特色。
大家應該還記得在LBL方法裡的PLL換三邊吧！
現在的情況是，如果我們拿一個已經解好的方塊，對它做換三邊的公式，順或逆都可以，這樣的話做三次後會還原的。
順時針換三邊做三次會如下圖變化。

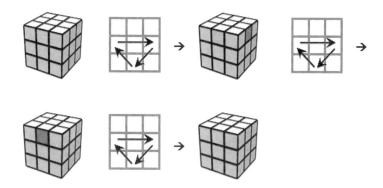

再來看如果我們對完整的方塊做LBL裡的換兩角呢？

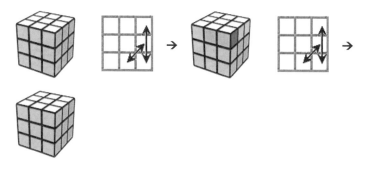

則是兩次就會還原了。

簡單的例子較容易理解，事實上我們任意寫一串代號出來，
e.g.：RUR' U'，將完整的方塊，用這串代號經過一定次數的轉動
後，方塊一定會還原。

接下來介紹幾個手順，對之後速解的練習會有非常大的幫助，
也可以訓練我們手指的靈活度，手順也稱做FSC（Finger Short
Cut），以下就用FSC代表。

FSC1：RUR' U'

開始前手擺放：左手姆指按在綠色中心上，左手中指按在後方藍色中心上，右手姆指放在下面的白橘邊塊上，右手中指壓在上面的黃橘邊塊上。

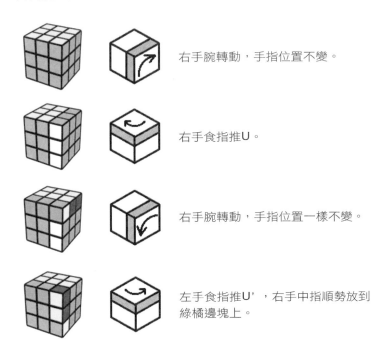

右手腕轉動，手指位置不變。

右手食指推U。

右手腕轉動，手指位置一樣不變。

左手食指推U'，右手中指順勢放到綠橘邊塊上。

完成後會是下圖，FSC1重複六次後會還原。

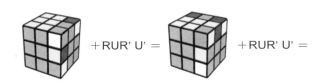

＋RUR' U' ＝　　　　　　　＋RUR' U' ＝

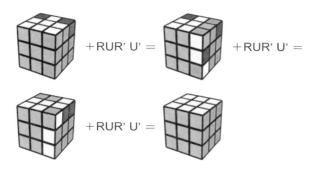

FSC1是未來會運用最多的手順，有空時一定要多練習，剛開始單一隻食指推U或U'會有點無力，多練習就能越來越順暢，建議練習到重複六次使方塊還原可以3秒以內，而高手通常都是2秒內甚至是1秒左右。

FSC2：URU' R'

剛好是將FSC1反過來做，也一樣是六次會還原。

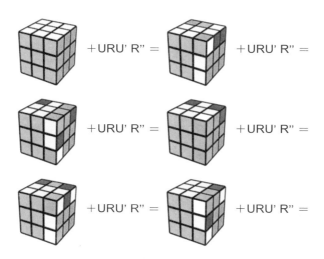

FSC2是之後F2L基本型兩種中的一種，另一種就是FSC1，因此也是非常重要。

FSC3：R' FRF'

另一個方向的手順，跟FSC1結合之後會是T字型OLL及PLL會使用到。

一樣是做六次會還原。

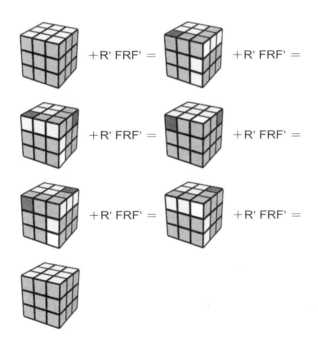

FSC4：FR' F' R

FSC3的反過來做，FSC4＋FSC2也結合成另一個OLL，後面會再詳細介紹。

一樣做六次會還原。

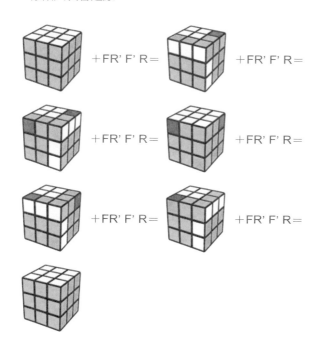

除了這四個以外，在完整的CFOP中，還有很多其他類似的手順，這四個練熟以後，遇到其他手順，也就能更輕鬆的上手了。

F2L

前面已經介紹過F2L的特色了。

而F2L是FOP中最容易學習的，但也是最難精通的部分，再加上總共有四組，因此F2L的進步空間也是最大的，可以稱作是CFOP的精髓。

F2L原理

　　　　　如左圖，當前看到的是還缺少橘綠組的F2L。

此時我們可以轉動R或著是轉動F'，變成下圖：

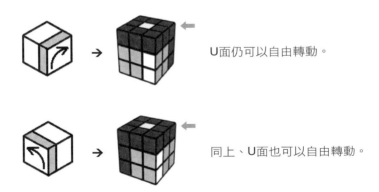

U面仍可以自由轉動。

同上、U面也可以自由轉動。

當我們轉動R或是F'（左手做的話則為L'與F）時，因為橘綠組的F2L並不在正確的位置上，而U面（第三層）本身是下一個階段才

需要完成的，因此，當我們推了R或F' 之後，第三層的U面此時是可以自由任意轉動的，也就是說，F2L的原理就是利用R、F'、U這三個動作，來達成將 pair放到正確位子的目的。

F2L總共有41種不同的變化，扣掉基本型跟左右對稱的做法後，大約只剩下20種不同的情況需要分辨，如果今天比較有時間練習，認真點可能花個半天就能全部記完囉！只不過，因為F2L才剛開始學習，在還不是非常熟悉的情況下，必定會比原本使用LBL的速度慢一些，這是很正常的現象，等到熟悉後就會發現，進步幅度將會是超乎想像巨大！

F2L：基本型

這節介紹F2L最基本的四種case，可以說F2L所有的情況都是想辦法轉換成基本型。

基本型X

pair已經相連在一起，且方向正確。

FSC2

F2L-1： U R U' R'

左手做FSC2

F2L-2： U' L' U L

基本型Y

X反過來做就是另一種基本型。

FSC1（最後的U' 可以省略）

 F2L-4： R U R'

左手做FSC2（最後的U可以省略）

 F2L-3： L' U' L

F2L：U面相連型

pair兩個都在U面，而且是相連的，但是方向不正確。

總共有五種不同情況。

【A】

U' 將pair移到後面，R把pair拆開做U' R' 後變成基本型。

 F2L-14： U'＋R U' R' U＋R U R'

 F2L-13： U＋L' U L U'＋L' U' L

【B】

U' 移到後面，R把pair拆開做U2R' 後變成基本型。

F2L-11： U'＋R U2 R' U y ＋L' U' L

F2L-12： U＋L' U2 L U' y' ＋R U R'

比較：pair拆開後做U2是與A不同的地方，而A是只有U'（90度），再來就都是基本型Y。

【C】

直接R把pair拆開做U' R' 後變成基本型。

F2L-16： R U' R' U2 y ＋L' U' L

F2L-15： L' U L U2 y' ＋R U R'

比較：跟A一樣拆開後轉90度，不過A要先推U' 把pair擺在外面才拆，而C的case則是直接拆開。

【D】

直接R把pair拆開做U2R' 後變成基本型。

F2L-17： R U2 R' U'＋R U R'

F2L-18： L' U2 L U＋L' U' L

比較：與C一樣是直接拆R，拆開後推U2是與C不同的地方。

ABCD四個case都是拆開後變成基本型Y的，四個來比較一下相同點。

直接拆：CD

擺後面拆：AB

拆90度：AC

拆180度：BD

需要換手：BC

【E】

這個情況特別麻煩，每一個階段都會有幾個不論怎麼做都很難的情況，也可以等到其他都會了以後再回來學。

做法有非常多種，這邊列出的是拆成另外一個F2L來做。

F2L-24： R U R' U y＋L' U L U' L' U L

F2L-23： L' U' L U' y' ＋R U' R' U R U' R'

F2L：U面不相連型

pair兩個都在U面，但是不相連。

總共有五種不同情況。

【 F 】

特色是白色不朝上，朝上的顏色不同。跟基本型Y長的很像，U2就定位後，R讓邊塊先躲起來，角塊趁機換位置就變基本型Y了。

F2L-10： U2 R U' R' U'＋R U R'

F2L-9： U2 L' U L U＋L' U' L

【 G 】

特色是白色不朝上，朝上的顏色一樣。U' 就定位後轉R閃開角塊後推90度結合成基本型X。

F2L-5： U' R U R' U2＋R U' R'

F2L-6： U L' U' L U2＋L' U L

【H】

特色是白色不朝上，朝上的顏色一樣。U' 就定位後轉R閃開角塊後推180度結合成基本型X。

F2L-7： 　　U' R U2 R' U2＋R U' R'

F2L-8： 　　U L' U2 L U2＋L' U L

比較：與G長很像，不同只有結合那步是180度，G則是90度。

【 I 】

特色是白色朝上，讓邊塊顏色對齊中心顏色後，轉R閃開邊塊推90度結合成基本型X。

F2L-21： 　　U2 R U R' U＋R U' R'

F2L-22： 　　U2 L' U' L U' ＋L' U L

【J】

特色是白色朝上，讓邊塊顏色對齊中心顏色後，轉R閃開邊塊推180度結合成基本型X。

F2L-19：

U R U2 R' U＋R U' R'

F2L-20：

U' L' U2 L U'＋L' U L

比較：與I的不同只有結合那步是180度，I則是90度。

GHIJ的做法都是結合成基本型X，四種比較一下。

閃開角塊：GH

閃開邊塊：IJ

推90度：GI

推180度：HJ

F2L：角塊不在U面型

【K】

LBL的基本情況，這個應該非常熟悉了。

以下只列出不想換手的特殊做法。

F2L-26：

U＋F U' F'＋U' L' U L

F2L-25： U'＋R' F R F'＋R U R'

【L】
跟K型一樣角的位置對了，但是方向不對，很簡單的只是FSC1做兩次，可以省去最後一步U'。

F2L-30： R U R' U'＋R U R'

F2L-29： L' U' L U＋L' U' L

左邊的如果在這個方向不想換手也可以直接FSC3做兩次。

F2L-29： R' F R F'＋R' F R F'

或是FSC3＋FSC2。

F2L-29： R' F R F'＋U R U' R'

【M】
也是跟K型一樣角的位置對了，但是方向不對，剛好是L型的逆做，也就是FSC2做兩次，但是要省去第一步的U。

F2L-27： R U' R'＋U R U' R'

F2L-28： L' U L＋U' L' U L

左邊的如果在這個方向不想換手也可以直接用FSC1＋FSC4

F2L-28： R U R' U'＋F R' F' R

比較：除了K是我們早就已經學過的LBL，L跟M長的很像、做法也很像，而只要注意白色的部分就可以分辨不同了，L的白色是朝左右的，M的白色則是朝自己。

F2L：邊塊不在U面型

【N】

先把擋住路的角塊移開，FSC1後就變成基本型Y了，熟練之後U'＋U' 可以直接合併成U2來理解。

F2L-34： U＋R U R' U'＋U' R U R'

F2L-33： 　　　U'+L' U' L U+U L' U' L

左邊的如果在這個方向不想換手，也可以用另一個方法做，一樣把擋路的角塊移開，邊塊拿出來與角塊組合成基本型X。

F2L-33： 　　　U' R U' R' U2+R U' R'

【O】
跟N左邊另一個方向不換手的做法有點像，把U面的角塊往另一邊推，再把邊塊拿出來變成基本型Y。

F2L-36： 　　　y U L' U' L U' y' + R U R'

F2L-35： 　　　U' R U R' U + y + L' U' L

比較：N跟O長的很像，差別在邊塊，N的邊塊方向是正確的，所以很好做，而O的邊塊方向是錯誤的，所以做法比較麻煩。

【P】

FSC1做三次，步數很多，但是很好記，跟L一樣可以省去最後一步U'。

F2L-32： 　　　R U R' U'＋R U R' U'＋R U R'

【Q】

邊塊的位置一樣是對的，跟P的不同在邊塊方向是錯誤的，但是因為 pair已經是正確的相連在一起了，所以只要拿出來再換一個方向擺回去就可以了。

F2L-31： 　　　R U' R' y U＋L' U L

不想換手　　　　　　　　　　也可以用FSC4把pair放進去。

F2L-31： 　　　R U' R' U2＋F R' F' R

F2L：邊角都不在U面型

【R】

邊跟角都已經在正確的位置上了，只有角塊的方向不正確，做法是先FSC1將 pair拿到U面後，就變成case A了。

F2L-39： R U R' U'＋U' R U' R' U＋R U R'

白色朝前方時，拿出來變成case D。

F2L-38： R U R' U'＋R U2 R' U'＋R U R'

【S】

邊跟角都已經在正確的位置上了，但是的方向都不正確，有點像是case E，也是很麻煩的一種情況。做法一樣是先拿出來在U面分開就變成case F，不過這邊要用case F的另外一個做法會比較順手，d取代U＋y'會比較快。

F2L-40： R U' R'＋U' R U' R'＋d R' U' R

F2L-41： L' U L＋U L' U L＋d' L U L'

【T】

邊跟角都已經在正確的位置上了，只有邊塊的方向不正確，做法跟R一樣先FSC1將 pair拿到U面後，就變成case B了，這邊可以跟S一樣動d層從後面將基本型Y收進來，做起來會比較順手。

F2L-37： R U R' U'＋U' R U2 R'＋d R' U' R

OLL

接下來我們要把剩下的OLL全部補足，早期有的人在學OLL時，是看心情選擇想背幾個，或是選擇比較簡單的來背，雖然OLL在CFOP整個速解過程中占的時間比例算非常少，不過還是希望可以是個完整的學習進度，否則有些人雖然已經能夠15秒解完，但是OLL還沒完全，若是比賽剛好遇到不會的呢？說不定就慢到20秒去了，整個成績就這樣被拉高，不覺得很不甘心嗎？

OLL多歸多，需要花點時間耐心的學完，也需要很大量的練習來熟悉。比較起來F2L有更大的改進空間，所以將全部OLL記熟只能算是基本功，下面會以類似二段式OLL的分類，幫助大家學習與判斷。

一點（1/8）： 8個case。

一條線（1/4）： 15個case。

勾勾（1/2）： 27個case。

十字（1/8）： 7個case。

其中十字的7個case我們已經會了，下面會分別介紹一條線，一點，與勾勾的OLL情況。OLL代號後面會加上括號，例如（1/54），表示遇到的機率。

OLL：一條線

以平均的速度與步數來說，十字的情況是最簡單也最快的，一條線的情況大多也滿容易的；在這把一條線的情況先學完，之後遇到OLL時，只要看到一條線，就知道是已經學會的了，如同之前說的，有的人會看心情東學一個、西背一個，然後遇到OLL就要發呆半天，想著到底會不會這個OLL，非常的沒效率。

O45、O33

開始先來兩個比較簡單的，O45一條線十字做法，也稱為逆六步法。
O33則是俗稱的T字OLL，PLL的T-perm與y-perm會用到，是由FSC1＋FSC3而成的。

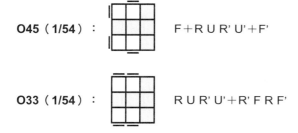

O45（1/54）： F＋R U R' U'＋F'

O33（1/54）： R U R' U'＋R' F R F'

O51

O51跟O45很像，要注意的是O51是小寫的f要壓兩層，然後FSC1是重複兩次。

O51（**1/54**）： f＋R U R' U'＋R U R' U'＋f'

O13～O16

O13～O16這四個長的很像。

O13（**1/54**）： r U' r' U' r U r' y' R' U R

O14（**1/54**）： l' U l U l' U' l y' R U' R'

O13與O14是左右對稱的，不過在最後換手把 pair放回F2L的動作時，因為右手通常會比較快速，所以都是用右手放進去。

要注意的是，一開始都是兩層先上再下，代號是小寫的r跟l。

另外呢，後面會介紹O13與O09是互逆的；O14與O10也是互逆的。

O15（**1/54**）： l' U' l＋L' U' L U＋l' U l

O16（**1/54**）： r U r'＋R U R' U'＋r U' r'

O15與O16是左右對稱的，以O16來說，可以看成F2L拿出pair，但是一次要拿兩層，接FSC1後再兩層一起放回去，也是很好記的case。

覺得左手做不順的話，可以考慮從後面做O15。

O15'： 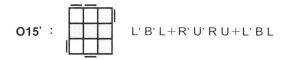 L' B' L+R' U' R U+L' B L

O39、O40

O39、O40與前面的O13～O16長的很像，不同的點在角塊的部分，O13～O16都只有一個角是完整的，而O39與O40則已經有兩個角完成了。

O39（1/54）： L F'+L' U' L U+F U' L'

O40（1/54）： R' F+R U R' U'+F' U R

O39與O40是左右對稱的，後面會再介紹到，O39與O32是互逆的，O40則是與O31為互逆的。

如果覺得左手做得不夠順暢，也可以把O39改成在右後方做。

O39'： R B'+R' U' R U+B U' R'

O57

這個也是屬於簡單好記的，特色是四個角都已經完成了。

O57（1/108）： R U R' U'＋M'＋U R U' r'

只要注意中間的M'只動中間層，也可以當作是兩層r＋R'，與同樣四個角都已經好的O28為互逆的。

O34、O46

O34與O46，屬於兩個角已經好的case，看起來的特色是呈現凹字型。

這兩個雖然長的很像，但是很容易分辨。

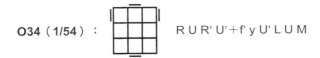

O34（1/54）： R U R' U'＋f' y U' L U M

O34可以觀察F2L的 pair走位來幫助記憶，先拿出來再換一個方式放回去。

也可以這樣做：R U R2 U' R' F R U R U' F' 比較難記但是速度較快。

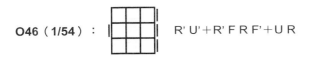

O46（1/54）： R' U'＋R' F R F'＋U R

O46與O44為互逆，是O44除了逆六步法的另一種做法。

O52、O55、O56

一條線中四個角都錯誤的情況，整體來講，需要修正的部分越多，步驟也會比較複雜。

O52（1/54）：　R' F' U' F U' R U R' U R

O55（1/108）：　R U' 2 R' 2 U' R U' R' U' 2 F R F'

O55記法：pair拿到對面R2，pair回來再放進來，再收後面的pair。與O18、O35、O01的前面幾步有像，都是要觀察pair的拿出與收回。

另一個比較快的做法，也比較難記。

O55'（1/108）：　R' F R U R U' R2 F' R2 U' R' U R U R'

O56（1/108）：　F + R U R' U' + R F' + r U R' U' r'

O56前面跟逆六步法很相像，但是在推F'前多做一個R把白色部分破壞掉，後面五步是再把白色重新組回來。O56'是另一個比較簡單好記的方法，但是步數比較多，可以自己決定要練那一種。

O56'：　r' U' r + U' R' U R U' R' U R + r' U r

小r' 推兩層拿pair出來，後方FSC2做兩次，再把pair收回來。

OLL：一點
一點型的OLL因為需要修正的部分最多，所以也是步數最多最麻煩的OLL；後面章節會再介紹，有機會可以嘗試著避開一點的情況。

O20

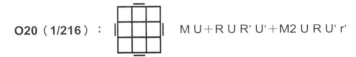

O20（1/216）： M U＋R U R' U'＋M2 U R U' r'

O20也可以用盲解公式的上推四次加下推四次，非常簡單好記，但是步數多又慢。

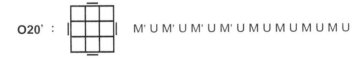

O20'： M' U M' U M' U M' U M U M U M U M U

O20也是所有OLL中遇到的機率最低的一個，跟skip（幸運的跳過OLL）的機率一樣是1/216。

O19

O19前半段跟O20一樣，後半段O19是M'（中間層往上）接FSC3。

O19（1/54）： M U＋R U R' U'＋M'＋R' F R F'

O17

O17與O19為互逆的狀態。

O17（1/54）： F R' F' R＋M＋U R U' R'＋U' M'

如果在後面遇到時也可以這樣做。

O17'（1/54）： R U R' U R' F R F' U2 R' F R F'

拆成兩個簡單的OLL也不錯。

O17''（1/54）： f R U R' U' f＋U'＋R U R' U' R' F R F'

O18

O18與O55、O35、O01的做法有點相像。

O18（1/54）： R U' 2 R'＋R' F R F'＋U2 M' U R U' r

複習一下O55。

O55： R U' 2 R' 2 U' R U' R' U' 2 F R F'

O02、O03、O04

O02、O03、O04也是組合型的OLL。

O02（**1/54**）： F R U R' U' F'＋f R U R' U' f'

O03（**1/54**）： f R U R' U' f'＋U'＋F R U R' U' F'

O04（**1/54**）： f R U R' U' f'＋U＋F R U R' U' F'

O44： f＋R U R' U'＋f'

O45： F＋R U R' U'＋F'

O02＝O45＋O44
O03＝O44＋U'＋O45
O04＝O44＋U＋O45

O01
O01與O18、O55、O35有點相像。

O01（**1/108**）： R U' 2 R'＋R' F R F'＋U' 2＋R' F R F'

第一次做FSC3的R' 可以與前面的R' 結合成R2。

所以前面步驟是是 R U' 2 R' 2，複習一下O18與O55。

O18： R U' 2 R' + R' F R F' + U2 M' U R U' r

O55： R U' 2 R' 2 U R U' R' U' 2 F R F'

OLL：勾勾型

遇到勾勾型的機率是1/2，勾勾型的情況也是最多的，總共有27個，練習跟判斷上有一定的難度，可能會因為太多記不熟，需要回來多複習。

O44、O43

非常簡單，就是基本做十字時的方法。

O44（1/54）： f + R U R' U' + f'

如果在這個方向遇到的話也可以這樣做，跟上面完全一樣的動作只是方向不同而已。

O44'： F + U R U' R' + F'

跟O44前後對稱的O43。

O43（1/54）：　　　　　　　R' U'＋F R' F' R＋U R

O43與O46為互逆的，在此複習一下O46。

O46：　　　　　　　　　　R' U'＋R' F R F'＋U R

當然O43也可以用O44一樣的方法來做，不過因為判斷的問題，所以選擇使用跟長的很相像的O31一樣的前三步做法，而且如下圖，這個方法也可以輔助判斷PLL。

左邊的橘色部分跟右邊的紅色部分，使用這個方法做完後，同顏色的仍然會連在一起，所以說如果看到顏色一樣時，表示完成後一定是有三個連在一起的PLL，如U-perm、J-perm、F-perm，以及SKIP（很幸運的還沒做PLL就已經好了）。

用O44的左右對稱的方法做。

O43'：　　　　　　　　　f'＋L' U' L U＋f

O43如果在這個方向也可以這樣做，一般來說左手通常比較不順手，所以O43'大多會推U做O43''，也是早期二段式OLL做黃色十字的方法，所以又稱為六步法。

 O43′′： R' U' F' U F R

O31、O32

O31與O32為左右對稱。

O31（1/54）： R' U' F＋U R U' R'＋F' R

O32（1/54）： L U F'＋U' L' U L＋F L'

O32也可以改成跟O31前後對稱的方法來做。

 O32′： R U B'＋U' R' U R＋B R'

O32還有另一個不錯的做法，先橫向只推中間層，S＝f＋F'，接著就是FSC1＋FSC3，只有最後一步f' 要推兩層收回來。

 O32′′： S＋R U R' U'＋R' F R f'

O37

O37跟T字OLL是互逆的，也同樣由FSC組成。

O37（1/54）：　　　　　F R' F' R + U R U' R'

O37另一個做法，雖然多一步（9步與8步），但是做起來一樣很順手，PLL 的T-perm與Y-perm中會用到。

O37'：　　　　F R U' R' U' R U R' F'

O05〜O08

O05〜O08這四個OLL步數都是七步，只用了一條公式，因為左右對稱與互逆合成了四個OLL，過程跟翻三角的OLL有點相像，差別在要動到中間的M層。

O05（1/54）：　　　l' U2 L U L' U l

O06（1/54）：　　　r U'2 R' U' R U' r'

O05與O06為左右對稱。

O07（1/54）：　　　r U R' U R U'2 r'

O07與O06為互逆。

O08（1/54）： l' U' L U' L' U2 l

O08與O05為互逆，O07與O08為左右對稱。

覺得O05與O08左手做比較不順的話，也可以換到後面做，變成跟O06、O07前後對稱。

O05'： 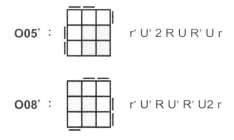 r' U' 2 R U R' U r

O08'： r' U' R U' R' U2 r

O53、O54

O53與O54跟O07、O08的做法很像，只是中間拿出來pair要多跑一遍。O53比O08' 多的部分、O54比O07多的部分，剛好是一組手順。

O53（1/54）： 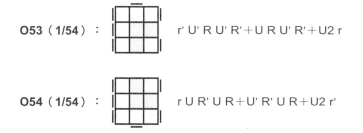 r' U' R U' R'＋U R U' R'＋U2 r

O54（1/54）： r U R' U R＋U' R' U R＋U2 r'

再來是與O53、O54長的很像的O49、O50。

O49與O50是左右對稱的，特色是要抓著兩層轉動。

O49（1/54）： l U' l' 2 U l2 U l' 2 U' l

O50（1/54）： r' U r' 2 U' r2 U' r' 2 U r'

O47、O48

O47、O48與O49、O50及O53、O54也是長的很像的。

O47與O48就是逆六步法，只不過中間的FSC1要做兩次。

O47（1/54）： F'+L' U' L U+L' U' L U+F

O48（1/54）： F+R U R' U'+R U R' U'+F'

O47可以先使用左手FSC1的方法來做，簡單又很好記。

如果覺得右手手速比較快的話，也有另一個使用FSC3的做法。

O47'： R' U'+R' F R F'+R' F R F'+U R

O09、O10

勾勾多一個角，O09與O10為左右對稱，雖然O09與O13互逆，但用這個方法不難記也快了許多。

O09（1/54）： 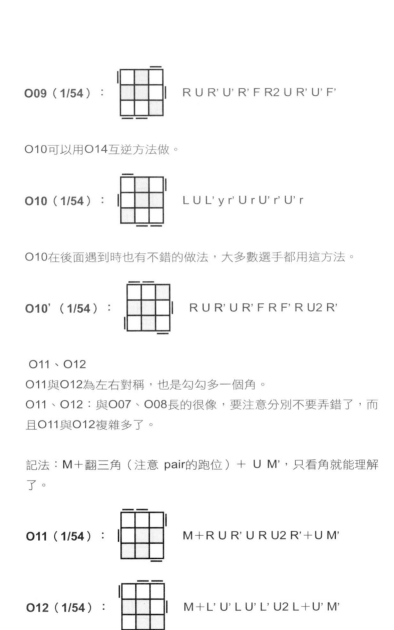　　R U R' U' R' F R2 U R' U' F'

O10可以用O14互逆方法做。

O10（1/54）：　　L U L' y r' U r U' r' U' r

O10在後面遇到時也有不錯的做法，大多數選手都用這方法。

O10'（1/54）：　　R U R' U R' F R F' R U2 R'

　O11、O12

O11與O12為左右對稱，也是勾勾多一個角。

O11、O12：與O07、O08長的很像，要注意分別不要弄錯了，而且O11與O12複雜多了。

記法：M＋翻三角（注意 pair的跑位）＋ U M'，只看角就能理解了。

O11（1/54）：　　M＋R U R' U R U2 R'＋U M'

O12（1/54）：　　M＋L' U' L U' L' U2 L＋U' M'

另外如果覺得左手不夠順的話，也可以用右手擺在後面做。
O12' 與 O11 變成前後對稱。

O12'： 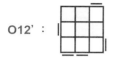　M'＋R' U' R U' R' U2 R＋U' M

　O28

O28：勾勾加上四點全都已經好了。
也可以當做是FSC1＋M＋FSC2，不過第一步FSC1是要推兩層的
小r。

O28（1/54）： 　r U R' U'＋M＋U R U' R'

O28與O57為互逆的，只是O57遇到的機率只有O28的一半。
複習一下O57。

O57： 　R U R' U'＋M'＋U R U' r

　O35

剩下的都是勾勾加上兩個角。
O35與O37長的非常像，不過O37周圍黃色是連在一起的，所以
也很容易判斷。
O35的做法與O18、O55、O01前面幾步很像，要多練習、分清楚
才不會做錯，下面放在一起比較，這樣子比較容易記住。

O35（1/54）： R U' 2 R' ＋R' F R F'＋R U' 2 R'

O55： R U' 2 R' 2 U' R U' R' U' 2 F R F'

O18： R U' 2 R'＋R' F R F'＋U2 M' U R U' r

O01： R U' 2 R'＋R' F R F'＋U' 2＋R' F R F'

O29、O30

接下來的O29與O30是左右對稱的，O41與O42是左右對稱的。
這四個長的非常像，要仔細的分辨。

O29與O30：注意F2L被拿出來拆開了，然後從另一邊組合回來完
成OLL。
雖然步數很多，但是都是用到FSC跟F2L的方法，所以其實很順
手。

O29（1/54）： R U R' U'＋R U' R'＋F' U' F＋R U R'

O30（1/54）： L' U' L U＋L' U L ＋F U F' ＋L' U' L

O29在右手做很順，但是O30在左手做時，銜接F會很不順，所以O30也可以記另一個做法，中段重複兩次所以很好記，只有一開始的F U，能夠用左手食指逆推U會比較順手。

O30'： F U＋R U2 R' U' R U2 R' U'＋F'

O29如果在這個方向也有另一個不錯的方法。

O29'（1/54）： r2 D' r U r' D r2 U' r' U' r

O41、O42

O41與O42則是前後對稱，同樣的在右邊做會比較順手。

翻三角加上逆六步法。

O41（1/54）： R U R' U R U' 2 R'＋F R U R' U' F'

O42（1/54）： R' U' R U' R' U' 2 R＋F R U R' U' F'

O29、O30、O41、O42長的很像，不過O41與O42錯誤的黃色部分都沒有相連。

O38、O36

最後是O38與O36，這兩個跟其他的OLL就很容易分辨了。

O38：把 pair拿出來，多推一次再用FSC3放回去。

O36則是與O38前後對稱的做法。

O38（1/54）：　R U R' U R U' R' U'＋R' F R F'

O36（1/54）：　R' U' R U' R' U R U＋R B' R' B

O36'：　R U R' F' R U R' U' R' F R U' R' F R F'

PLL

二段PLL過程：

類似學習OLL時的困擾，PLL的情況總共有21種，從哪一個開始
比較好呢？

二段PLL是把PLL分割成兩部分，分別是角塊與邊塊。
所以當角塊完成後，只剩下邊塊的4種PLL。

U-perm
換三邊的兩個PLL，先前在LBL時已經學過了，這邊提供另一種比
較順手，練熟悉之後速度也會比較快的做法，Ua與Ub剛好互相倒
過來，這兩個公式快的人可以練到1秒以內。（R'2表示R2，但
是逆時針轉180度，會比較順手）

Ua與Ub機率是各1/18，若是角塊已經完成，遇到的機率則是各
1/3。

Ua：　R U' R U R U R U' R' U' R2

Ub：　R2 U R U R' U' R' U' R' U R'

U-perm也有另一種許多選手愛用的動中層做法，與基本解法其實
是相同公式，但是F2很不順手，改成M2將UF的邊塊丟到後面做

就快多了。

Ua： M2 U' M U2 M' U' 2

Ub： M2 U M U2 M' U M2

另外兩種是，四個邊、兩兩互相交換的。

H-perm
很簡單又很好記，不過遇到的機率是PLL中最小的1/72，跟skip的
機率一樣；若是角塊已經完成，遇到的機率是1/12，skip也是一
樣。
唸一次就會背起來的口訣：180推180推推180推180。

H： M2 U M2 U2 M2 U M2

Z-perm
稍微複雜點，機率是1/36，若角塊完成則遇到機率是1/6，兩種做
法可以挑自己比較順手的。

Z： M' U M2 U M2 U M' U2 M2 U'

Z： M2 U M2 U M' U2 M2 U2 M' U2

J-perm

基本解法中兩邊兩角的PLL。

Jb： R U2 R' U' R U2 L' U R' U' L

Ja與Jb像照鏡子一樣，左右對稱。

Ja： L' U2 L U L' U2 R U' L U R'

上述的是最簡單好記的J-perm做法，較適合初學者，想要增快速度建議改用下面的方法。

Ja"： U' R' U L' U2 R U' R' U2 R L

Jb"： R U R' F' R U R' U' R' F R2 U' R'

Jb" 其實是模擬成T-perm來做，可以會T-perm後再回來學。

A-perm

換三角。

有時候我們會遇到OLL做完後，剛好只剩下三個角要交換的情況，但是在LBL中我們學的是J-perm，同時換兩個角也會換兩個邊，這樣子比較好判斷也比較容易理解，不過呢、如果遇到換三角時，可就浪費時間了。

換三角的公式也很簡單，Aa跟Ab是互相倒過來做。

Aa： x' R2 D2 R' U' R D2 R' U R' x

Ab： x' R U' R D2 R' U R D2 R2 x

E-perm

另一個只有換角的PLL，不難記但是需要練習左手無名指D與D' 逆推才能做得快。

E： x' R U' R' D R U R' D' R U R' D R U' R' D' x

下方是較簡單的做法，建議只能是暫時應付用，想要快遲早必須改成上面公式。

E： z U2 R2 F ＋（R U R' U'）X3＋F' R2 U2 z'

PLL總共有21個看起來很多，但其實已經學會接近一半了（9/21），接下來繼續補完其他的PLL吧！

R-perm

對稱型PLL，Rb如果能夠左手食指與中指連推U2會快很多。

Rb： R' U2 R U' 2 R' F R U R' U' R' F' R2 U'

Ra： L U2 L' U2 L F' L' U' L U L F L2 U

Ra單純將右手做法對稱到左手會比較慢，所以選手通常用以下比較快的公式。

Ra'： R U' R' U' R U R D R' U' R D' R' U2 R' U'

Ra"： R U R' F' R U2 R' U2 R' F R U R U2 R' U'

如果Rb一開始是這個方向，也可以想像成最後的U'拿到一開始做。

Rb： U' R' U2 R U' 2 R' F R U R' U' R' F' R2

result

速解法

077

這類技巧所有R-perm都通用，或者説所有的公式都通用。
目前進度PLL（11/21），已經過半了。

PLL學習過程中，像是R-perm可以先只看Ra與Rb較基本的方法，有加上'的進階公式，未來想要更快時，再來思考該改練哪一種也可，當然如果有能力一次就把最快的公式學起來是更好的。

N-perm
另一組對稱型的PLL，Na與Nb。
可以想像成把錯誤的地方丟掉，觀察 pair的交換方法，動作重複兩次。

Na： （ L U' R U2 L' U R' ） X2＋U'

Nb： （ L' U R' U2 L U' R ） X2＋U

Na' 是模擬成J-perm的方式，而J-perm又是模擬成T-perm。

Na'： R U R' U R U R' F' R U R' U' R' F R2 U' R' U2 R U' R'

Nb' 可以理解成F2L拆開來換另一個方法組回去。

Nb'： R' U R U' R' F' U' F R U R' F R F' R U' R

N-perm可以説是所有玩家最頭痛的PLL，因為不管用什麼方法都是最慢的。

幸好遇到的機率比較低，兩個都是1/72。
到了這裡，PLL（13/21）只剩下8個就全部學完囉！

T-perm、Y-perm
也稱為T字與風箏，這兩個PLL都是將OLL的組合起來，而且剛好反過來做。

T： R U R' U'+R' F R2 U' R' U' R U R' F'

Y： F R U' R' U' R U R' F'+R U R' U'+R' F R F'

剛學完這裡可能不懂為什麼説是：兩個剛好是互相反過來呢？
下面也可以等學完OLL後再回來看一遍，或是想先學完全部的PLL，可以跳到下一頁繼續。

O33： R U R' U'+R' F R F'

O33剛好是FSC1＋FSC3

O37' ：　　　F R U' R' U' R U R' F'

先來看Y型比較簡單，剛好就是O37' ＋O33。
再來我們看看反過來呢？

O33＋O37' ：（R U R' U'）（R' F R F'）＋F R U' R' U' R U R' F'

FSC3最後面的F' 與O37第一步的F剛好抵消掉了。
而FSC3第三步的R與O37第二步的R相加變R2
有沒有發現這樣子就變成了T型PLL了呢？

V-perm
不論怎麼做都要換手的握法，也是屬於比較難的PLL。

V：　　　R' U R' U' y R' F' R2 U' R' U R' F R F

F-perm
早期F-perm做法跟V-perm一樣，總要翻來翻去，後來發現了模擬
成T-perm的方法後就簡單又快速多了。

F：　R' U' F' R U R' U' R' F R2 U' R' U' R U R' U R

G-perm

最後要介紹的是同時換三邊與換三角Ga、Gb、Gc、Gd，也是俗稱的四大天王，因為公式非常難記，而且方向的判斷也不容易，幾乎所有人都是擺最後學的四個，也有的人乾脆就跳過了，遇到的時候就二段式處理；不過因為這四個遇到的機率都是1/18，四個加起來就有4/18，當然建議還是要學起來。

Gd： R U R' y' R2 u' R U' R' U R' u R2

Gb： R' U' R y R' 2 u R' U R U' R u' R' 2

Gc： R' 2 u' R U' R U R' u R' 2 y R U' R'

Ga： R2 u R' U R' U' R u' R2 y' R' U R

其中Ga與Gc為前後對稱，Gb與Gd為前後對稱。

而Ga與Gb為互相逆過來做，Gc與Gd為互相逆過來做。

看起來似乎很複雜，簡單的說，其實用的是同一條公式，因為前後對稱與公式的順逆做法，就成為了G-perm四種不同情況的解法。

請特別注意裡面有小寫的u與u'，很容易搞錯，還有變換方向；
因此衍生出了同時動UD兩層的方法來避開換方向。

Gd' ： R U R' U' D R2 U' R U' R' U R' U R2 U D'

Gb' ： R' U' R U D' R2 U R' U R U' R U' R2 D U'

Gc' ： R2 U' R U' R U R' U R2 D' U R U' R' D U'

Ga' ： R2 U R' U R' U' R U' R2 U' D R' U R U D'

這個方向時，Gc有另外一個做法比較順手。

Gc" ： R2 F2 R U2 R U2 R' F R U R' U' R' F R2

這四個除了難記難做以外，判斷上也很容易弄錯，這邊先介紹一
個簡單的判斷方法，後面的判斷PLL章節還會再詳細解説。

Ga〜Gd的特色就是，只有一個邊與一個角是好的，其他部分分別是三個邊交換與三個角交換，所以必須以已經連在一起的邊角為基準。

重點來了！

左邊的圖：角的顏色是黃橘綠。

右邊的圖：後面另一個角塊我們能看到的顏色是橘色。

也就是說，公式一定是往一樣的顏色走，所以這個情況是Gd，且前三步是RUR'。

再從另外一個方向看看Gd的情況。

兩個角塊的顏色是不是不一樣呢？

如果一樣呢？如下圖：

代表另一邊角塊，紅色的部分一定是不相同的。

而這邊綠色一樣代表這情況是Gc，公式也是往同樣的顏色走，所以前三步是 R' 2 u' R。

這方法只要依靠角塊就能判斷出四種不同情況，我們不用理會其他複雜的顏色，雖然很方便，但是只有在剛開始練習PLL時還算

適合，畢竟觀察了三個面才能夠確認是哪種G-perm，後面還會介紹只需要觀察兩個面就能判斷出所有PLL的方法。

也有很多人問過我，這四個公式怎麼做都不順手，而且很容易忘記。

只能告訴大家四個字「熟能生巧」，既然知道這四個是弱點特別難，那就多練習吧！比其他的PLL做更多的練習，熟練以後反而會比其他的PLL還快。

到這邊已經把全部PLL都學完了，當然囉！剛學完的時候可能做PLL需要花3～4秒的時間，隨著越來越熟練，平均的PLL時間可以壓到2秒以內甚至是1秒！

在熟練PLL的同時，可以一邊開始練習F2L，因為F2L除了靠記憶以外，有很大的部分也可以靠理解來學習，一邊熟悉 pair的走位，然後要求自己背完的PLL一定要在實戰上應用，才能進步的更快。

Chapter 3

速解更進階

Cross技巧與進階應用

十字（Cross）是筆者認為CFOP方法之中最難精進的一個部分，原因是十字幾乎沒有轉動限制，並且不像F2L一次僅考慮一組邊和角，十字如果要快就得同時考量四個邊塊的位置，並清楚轉動時各個邊塊互相影響的狀況。

根據計算，在任何情況下，魔術方塊底層十字最多只需要8步就可以完成。但在WCA比賽時，若要每一次都在15秒的觀察時間內找到最短步數，可說是非常困難的，況且有時最短的步數不一定順手，轉起來不見得比較快，這邊就幫大家簡單整理幾個能夠讓十字加速的技巧。

熟記十字的順序
Cross要進步很重要的一點是必須熟記顏色的相對順序，在解十字的過程中最重要的是時刻確保「正確的十字順序」，接著才是「正確的十字位置」。

在這邊舉個很簡單的例子：

 U（綠紅藍歸位）D' F2（綠色歸位）→

上面這個做法是先轉U D'，將已經在頂層的十字邊塊歸位後，再將綠白邊塊直接放入正確的位置上，這是許多玩家解十字的概念，每找到一個邊就先將其放到正確位置上。但其實，這個例子可以有更快的做法：

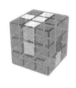 R2（十字邊塊順序正確）U（歸位） →

可以看到雖然先做R2之後所有邊塊都不在正確位置上，但是因為相對位置順序是正確的，因此只需要再一步U就可以歸位。在這個例子中放最後一個邊節省了1步，如果在解十字的四個邊塊時都掌握這個概念，那麼步數一定可以少非常多。

這邊建議十字想更快的讀者底色朝下，將側面顏色順序背起來，例如白色為底，可以從右手邊順時針繞一圈記住順序：橘綠紅藍橘，未來解十字將會有很大的幫助。

練習使用D-Cross（底層十字）
轉動F2L時基本上都是將十字放在底下，因此如果能讓完成十字的過程盡量底色朝下，那麼銜接F2L將更加順利。

 U-Cross → D-Cross

在這邊為大家整理D-Cross基本放邊塊的方法，舉例以白色為底，白橘邊塊要放到RD位置，而且白色在D面，橘色在R面：

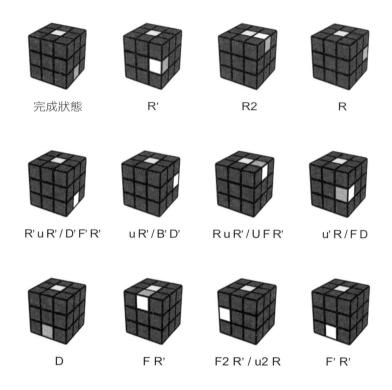

完成狀態	R'	R2	R
R' u R' / D' F' R'	u R' / B' D'	R u R' / U F R'	u' R / F D
D	F R'	F2 R' / u2 R	F' R'

用數學的方法減少步驟

從前一節整理的D-cross放邊塊方法,我們可以知道把一個邊塊放到特定位置最多3步,但是解決一個邊塊的過程中非常容易改變其他邊塊所需要的步數,可能變多步也可能變少,因此如何在解方塊的過程中盡量讓多步的case變少步會是一大重點,接下來就舉一個簡單的例子做說明。

首先我們要先知道綠色與橘色的相對位置，根據前面十字所説的順序，綠色的左邊應該是紅色、橘色的左邊應該是綠色，因此依順時針的順序應該是綠橘。

（正確）

（錯誤）

依照這個順序白橘邊塊需要1步RD位置、白綠邊塊需要3步到FD位置，那麼應該先從那個開始做呢？

如果還不熟悉Cross的轉動規則，建議盡量先從步數少的開始做，因為從數學上來看：

a. 先轉橘色：橘色1步、假設不曉得綠色怎麼變化、最差3步，所以最差總共4步。

b. 先轉綠色：綠色3步、假設不曉得橘色怎麼變化、最差3步，所以最差總共6步。

很顯然的，在數學上先做步數少的，最差的情況一定會比先做多步的還好，那我們就來轉轉看吧！在這個例子中，先解決橘色的話不會影響到綠色，R'（橘色歸位）＋y' R u R'（綠色歸位），總共4步。

那有沒有辦法再減少呢？有的！白綠邊塊如果要歸位有一種做法是U' R' F，而白橘邊塊的作法R' 剛好是中間那一步，因此我們可以在轉橘色之前先做一個U'，接著再做R'，此時會發現，綠色從

本來要3步變成剩1步F，因此步數為：

U'＋R'（橘色歸位）＋ F（綠色歸位），總共3步。

詳細的過程像底下這樣子：

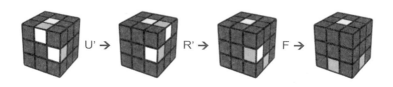

實戰演練

理解了顏色順序以及用數學的方法降低步數我們就來實戰演練吧！拿起已經轉好的方塊，白色朝上綠色朝自己轉下面的打亂公式：

D2 L F D L' R2 D' L2 B D' R2 D

接著將黃色中心朝上，綠色中心朝自己，白底十字的分布會是下面這張圖的樣子：

 白紅（UF）、白藍（RB）、白橘（FD）、白綠（DB）

讀者們可以先自己試試看轉出十字，並且記錄自己做了幾步哦。

接著我們就要來練習找出最短路徑了！

首先讓我們練習以最短步數完成兩個十字邊塊（不需在正確位置上、但顏色順序要正確），這並沒有正確答案，作法也非常多種。許多新手玩家最先看到的做法會是D2 B' 先完成綠色歸位再完成藍色歸位，但在知道側邊顏色順序情況下筆者推薦做R2 F，同樣是完成藍色與綠色邊塊但卻較為順手。

R2 F →

好好記住藍色與綠色現在的位置，接著我們要判斷剩下兩個邊塊該到哪個位置，才會是正確的顏色順序呢？答案是橘色邊塊應該到LD位置、紅色邊塊應該到RD位置，此時我們再把方塊回復到沒開始解十字的情況。

紅色邊塊可以用U' R2 兩步到RD位置，橘色邊塊可以用F L 兩步到LD位置，那麼紅色和橘色應該哪個先呢？我們可以看兩個顏色的步驟中互相影響的狀況，如果先做橘色，那麼紅色將會改變位置，而且改變後的紅色邊塊還是需要2步才能到RD位置、相反的如果先做紅色，橘色雖然步數不會減少，但至少不會改變位置，因此在解底層十字的四個邊塊時，以會讓其他顏色的十字邊塊步數減少的顏色為優先；如果步數都不會減少，那麼就盡量選擇不會影響其他邊塊位置的顏色。

決定了順序後眼尖的讀者一定發現，我們最初完成藍色及綠色的兩步R2 F，其中第一步R2出現在紅色邊塊的步驟的最後一步、而且第二步F也出現了橘色邊塊的第一步，也就是說解決順序如果是綠紅藍橘，那就可以用合併減少步數。

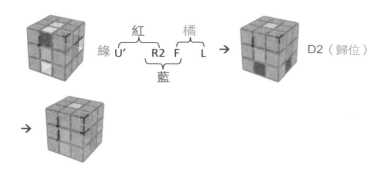

上面這個例子完成對的十字順序加上歸位只需要5步，看似簡單，但其實我們同時考量到了邊塊正確的相對位置、轉動時邊塊的互相影響，並用這些資訊來決定完成十字邊塊的順序。

當已經熟悉十字轉動的邏輯後，可以慢慢的把最初練習「最短步數完成兩個十字邊塊」提升到「最短步數完成三個十字邊塊」，並且可以試著盡量在觀察時把步驟背起來，然後閉起眼睛來完成十字，這樣的練習對於十字進步非常有幫助哦！

另外這個例子筆者這邊再提供另一個解法，一樣是5步，大家可以練習看看U B' L2 F' R' 這個解法，也別忘了想想每一步都對應了哪些前面教的訣竅喔！

Cross銜接F2L

當十字做完要找第一組F2L的Pair通常是最耗時的，除了學習用D-Cross來減少換面的時間以外，我們還可以利用前一節找尋十字最短路徑的能力來預測第一組F2L的位置。

我們就用前面練習十字的例子來說明怎麼使用吧，拿起已經轉好的方塊，白色朝上綠色朝自己轉下面的打亂公式，轉完後調整到

黃色中心朝上，綠色中心朝自己的方向。

打亂的公式為：D2 L F D L' R2 D' L2 B D' R2 D

假設我們已經知道十字解法是U' R2 F L D2這5步，而且也能夠不看著方塊很塊轉完了，接著我們可以觀察屬於F2L範圍的四組pair在做完十字後的位置分布，當然一次要看4個角塊、4個邊塊是很困難的，尤其當十字步數更多時，會花更多的時間去判斷，因此我們可以先從角開始練習，找尋轉完十字後仍然再U層的角塊，如下圖。

 U' R2 F L D2 →

練習的方法就是先盯著一個含底色的角塊，然後開始預想十字完成後角塊會在哪個位置，接著完成十字看看是否與自己預測的相同，反覆練習就能以更短的時間判斷出轉完十字後角塊的位置，相同的邊塊也是一樣。

以這個例子來看，僅有白綠紅角塊會出現在U層，而且剛好邊塊紅綠邊塊也連在一起，因此可以在開始轉動方塊之前就預判出第一組F2L的位置，甚至已經知道怎麼完成第一組Pair了，節省了不少找第一組F2L的時間！

預先判斷第一組F2L是需要大量練習的，必須非常熟悉十字轉動以及對角塊的影響，才有辦法在比賽的15秒觀察內預判出第一組F2L的位置，建議十字必須先練到每次都可以將步驟背起來而且有能力閉著眼睛很快做完，再來練習F2L預判。

F2L進階技巧

如果已經熟練F2L原理以及41種變化，相信速度已經比一層一層解快上不少，這時候就可以開始學習F2L的進階技巧了！

「速解法」章節的標準F2L，是假設另外三組pair都完成了，所以最後一組的目標角塊和邊塊只會出現在U層或是目標空槽中，可能的狀況剩下41種，並用最淺顯易懂的步驟讓大家瞭解F2L的運作原理。

但在練習的過程中不難發現，目標pair會出現在其他pair的空槽裡，這時可能的變化就遠遠超過41種了！在標準F2L的做法裡，要把在其他空槽中的角塊或邊塊提到U層，再去判斷是屬於41種情況中的哪一種，但其實大部分的情況都可以省略步驟或有更快的作法，F2L進階技巧就是要教大家有方向的用已經會的F2L原理去學習41種之外的情況，利用減少換面、減少轉動步數來提升整體速度。

練習不同方向

在方塊速解中，減少換面是加快的一大關鍵，前面學過的標準F2L，擺放方向都是空槽在靠近自己的位置，但轉動時常常遇到目標pair要放進背後的空槽，這時如果需要轉動整顆方塊，讓空槽在靠近自己的位置才開始轉動就慢上許多了。

也可以用一個簡單的例子說明學習不同方向做F2L的好處，先讓我們拿起一顆轉好的方塊，黃色朝上綠色朝自己並轉動 R U R' F U' F'，會先看到下面這組紅綠pair基本型（F2L-4）：

y' R U R' → y R U' R'

左上的情況已經學過，先 y' 換面，接著 R U R' 放入基本型，會發現下一組是右上的情況（F2L-1），得再做一次 y 換面，然後 R U' R' 放入基本型，總共換了兩次面。但這個情形如果紅綠pair多學一個方向用不換面方法解，就可以完全不用換面！

F U F'＋R U' R'

單純只看 F U F' 放基本型的動作雖然不會比 R U R' 快，但如果要用 R U R' 方法放基本型，就會加上兩次換面的時間，加起來其實比 F U F' 慢上許多

解F2L的過程中，如果每種F2L情況只會一種做法，平均要換面4～6次，但學會了多方向的做法，換面次數就可以降低到0～3次，整體速度會大幅提升，這節就來教大家練習用不同方向解決F2L吧。

首先先來看看下面簡單的例子（F2L-2）。

F2L-2 y＋U' L' U L'

這個情況很直觀把已經連起來的pair放進空槽就好，但如果遇到這個情況時是下面這個方向呢？依照原本的轉法會是先換一次面y2再用原來的公式解決，但進階玩家會不換面直接轉以下公式：

F2L-2　　　　　U'＋R' U R

發現了嗎？其實兩種情況一模一樣，僅是拿到的方向不同，但如果可以背後解決就可以省略換面的步驟，秒數就能夠再縮短，接著再讓我們舉一個例子：

F2L-18　　　　y＋L' U2 L U＋L' U' L

這個狀況原本就需要換一次面y，但如果遇到下面這個方向，直接用不同方向的做法反而省去了換面那一步。

F2L-18　　　　R' U2 R U R' U' R

雖然上面同個例子的兩個公式不同，但仔細觀察其實轉動路徑是一樣的，也就是如果已經熟悉標準F2L，學習多方向F2L並不困難，也不需要所有方向都再背一條公式。

但在一些比較困難的F2L情況，堅持不換面做同一個公式不一定比較快，例如底下這個例子：

F2L-40 F' U F＋U2 R U R' U R U' R'

這個公式已經很長了，如果依然用同樣了路徑不換面做的話，公式會像下面這樣。

F2L-40 R' U R＋U2 B U B' U B U' B' （錯誤示範）

許多B層的動作其實非常難做，這時就不要堅持不換面了，調整一下公式讓轉動變順手：

F2L-40 R' U R＋y U2 R U R' U R U' R'

上面這個做法雖然加了一次換面，但整體公式變成幾乎都是R層跟U層，非常順手，做起來比起都是B層轉動但不換面的方法快多了。

> 建議練習方向：
> 由上面F2L-40的例子，如果目標pair和目標空槽都出現在後方，光判斷出是哪種情形就要花很多時間，加上這個公式不換面作法也非常難做，硬是練習不換面可能反而比較慢，建議大家可以先從判斷容易、做法簡單、常遇到的情況開始練習不同方向的作法。

練習利用空槽

前面所學到的F2L公式基本上都遵循下面這個原理：

困難情況 ➜ 調整成簡單情況 ➜ 調整成基本型 ➜ 放進目標空槽

「調整」這個動作，就是利用空槽來進行，只要兩層沒有完成，代表至少有一組pair沒有完成，也代表至少有一個空槽可以利用，第二章標準F2L的41種情況就是假設其他三組pair都完成，目標邊塊角塊只會在U層和最後一個空槽，也只能用最後的空槽來進行調整，並解決最後一組pair。

但如果不只一個空槽能用呢？是不是能夠利用它來做些什麼？

答案當然是肯定的，解F2L過程中，只有最後一組會只剩目標空槽，解前三組除了目標空槽以外，一定都會有其他空槽，當然要好好利用啦！有了其他空槽，F2L作法限制更少也更自由，步數也能夠減少，接著就用幾個例子帶大家感受空槽的威力吧！

1.標準F2L＋利用其他空槽調整成基本型

首先是符合標準F2L中的（F2L 10），原本的作法是這樣：

F2L-10 U2 R U' R' U' ＋ R U R' 或
U' R U R' U＋R U R'

上面的作法需要8步，是利用目標空槽將簡單情況調整成基本型再放進空槽，但如果BR面也是空槽，我們就可以利用BR空槽來調整基本型，公式會是下面這樣：

F2L-10 R' U R ＋ R U R' ＝R' U R2 U R'

可以看到利用BR空槽調整只要3步就可以變成基本型，再3步放進
目標空槽就完成，而且連續兩個R可以簡化為R2，代表這個情況
可以從8步減少為5步！

2.非標準F2L＋利用其他空槽調整成基本型

接著我們就要來學習除了標準F2L那41種以外的情況了，首先看
到下面這個已經會的（F2L-35）情況：

F2L-35 　　U' R U R' U+y+L' U' L

上面的公式是利用目標空槽以4步調整為基本型，再花4步放進目
標空槽，接著再看下面這個很像卻不是標準F2L的情況：

F2L-35 　　U' R U R' U2+L' U' L

可以看到除了pair所在的位置不是目標空槽以外，型式是一樣
的，所以也可以用同樣方法調整成基本型，接著找到目標空槽
（LF空槽）後並放入。

3.非標準F2L＋利用其他空槽調整成基本型＋不同方向＋合併步

接著再看下面這個例子：

F2L-40 　　R U' R' +U' R U' R' +U F' U' F

這個公式用目標空槽3步調整成簡單情況，再用目標空槽4步調整成基本型，最後用4步放入目標空槽，同樣原理我們來看下面這個情況和公式：

F2L-40
R U' R' + U' R U' R' + R' U' R
= R U' R' + U' R U' R2 U' R

上面公式用一樣的方式調整成基本型，不過是使用FR空槽，最後再用不同方向把基本型放到背後的BR目標空槽。
由上面兩個例子可以看出，只要熟悉每個標準F2L調整的過程，其實許多不是標準F2L的情況都能利用其他空槽調整，以同樣的方式解決！

4.邊角分開處理

空槽的利用也有一種情形是把邊和角分開處理，通常用在目標邊塊和目標角塊有一個已經在正確的位置上、而且還有其他空槽可以利用的狀況，例如以下兩種情況：

F2L-33
U' R U' R' U2 +R U' R'

上面是已經學過的情況，需要8步來完成，但如果BR槽是空的，可以下面這個作法：

F2L-33
y D+R U' R'+D'

上面公式把目標角塊要去的位置，以轉動D的方式移到BR空槽，接著把角塊放進空槽，最後再轉動D'把角塊移動回正確位置，步數僅有5步比原公式少了3步。同樣的以下這個情況可以用一樣的概念處理：

F2L-25　　　U'+R' F R F'+R U R'

原方法需要8步，這時如果LF槽是空的，可以用下面的做法：

F2L-25　　　D U+R U' R'+D'

上面公式先轉D，把已經完成的角塊移到後面，接著把目標邊塊放進目標槽，最後再轉D'把躲開的角塊轉回來，總共只需6步比原方法少了2步。

> 練習方向建議：
> 除了上面所舉的例子，解F2L過程中還有許多情況都能利用空槽減少步數，建議讀者們先熟悉標準F2L公式中，複雜情況簡化為基本型的過程，並在遇到標準F2L中41種以外的情況時，練習用不同的空槽去簡化、調整成基本型，漸漸的會發現轉動步數開始減少，速度也更快了！

實用F2L推薦

除了前面說明「練習不同方向」、「練習利用空槽」的幾個例子以外，在這邊推薦大家一些實用的F2L，可以在解F2L的過程中利用不同做法或空槽，減少換面次數，達到加速的目的。

case1

F2L-21 F R U2 R' F'

這情況目標空槽在左手邊，原本的做法是需要先y'再做R U' R' U2 R U R'，但如果是這個方向可以先用F R 兩步完成基本型，此時目標空槽剛好被提上來，接著U2放入空槽後再沿原路徑逆回來R' F'，步數少又不需換面，非常值得學習。

case2

F2L-35 M' U＋R U' r'＋R U' R'

原始作法是先U2，再做R U R' U＋F' U' F，但這邊有另一個做法也推薦大家學，當角塊位在LFU面時可以省去U2這個步驟。

case3

F2L-15 M U r U' r' U' M' 或 l U L F' L' U' l'

原始做法為F' U F＋U2＋R U R' ，如果覺得公式前面的F層動作

102

不順手的話，可以試著改用這個公式，第一步的M可以考慮用（r' R）取代。

case4

F2L-6　　　　　r U' R' U R U r'

這也是非常常遇到的情況，以這個方向看時，原本應該先換面 y 再用左手做 U2 L' U' L U2 L' U L，而改良公式步數短而且也非常快，推薦大家學習。

case5

F2L-25　　　　F' ＋ R U R' U' ＋ R' F R 或
R' F R F' ＋R U R'

這個情況是LBL方法中做兩層時常遇到的，原本方法需要一次換面，而上面這個公式可以用不換面的方式快速完成。

case6

R' F R F' ＋ R' U' R

上面說的幾個都是標準F2L的情形，但這個情況卻是邊塊在不同槽中，依據前一節所學的利用空槽概念，初步我們可以用標準F2L的公式調整為基本型R U' R' U R U' R'，接著再換面放進目標

空槽y R U' R'，但其實這個狀況還能有更快的方式，先利用學過的FSC3：R' F R F'，讓pair變為基本型，接著再R' U' R三步放進後面目標槽即可，比原本做法快非常多。

case7

R' F＋R2 U' R' U2＋F'

一樣是非標準F2L的情況，目標邊塊在錯的槽之中，比較直觀的做法是先將邊和角置於頂層R U R'，接著再換面做F2L-19 y' R U2 R' U R U' R'，這邊提供大家另一個做法可以直接將Pair放進目標空槽。

case8

R' F U' F' R

這個情況Pair的形式像F2L-31，但是在不同槽中，本來應該先L' U L 把Pair提到U層，接著再 y U R U' R' 將Pair放進目標空槽，但也可以用上面這個公式，先以R' 將目標空槽提起，接著以F U' 兩步將pair放進空槽，最後再以F' R 兩步回復並完成，也是一個非常好用的公式。

LS技術 （Last Slot Method）

完成F2L後，接著就是要完成頂面OLL，速解法章節中也列了總共57種情形的公式。已經熟練的玩家會發現，當邊塊只有一點的情況，大部分公式又長又難做，反而頂層十字已經好的情況，平均起來公式又短又順手，因此逐漸有玩家發展出LS技術（Last Slot Method），也就是在完成最後一組pair的同時，簡化或避免困難的OLL，甚至直接完成OLL的技術。

以下介紹幾個常見的LS方法。

VHLS（Vandenbergh-Harris Last Slot）
VHLS最早由Vandenbergh-Harris提出，這個方法在最後一組F2L是基本型的狀況下，在完成F2L時同時完成頂層十字，總共包含32種情形及公式，舉一個最常被使用的例子：

 R' F R F' →

EOLS（Edge Orientation Last Slot）
EOLS方法最知名的是由Zborowski-Bruchem所整理的一套公式，又稱ZBLS，目的也是做完最後一組Pair時完成頂層十字，但與VHLS不同的是EOLS最後一組pair不限於4種基本型，所有41種標準F2L情形搭配不同頂層邊塊型式都各有公式，總共有305種情形及公式，以下是其中一個例子：

 U' R' F R2 U R' U' R' F' R →

OLS（Orientation Last Slot）

比EOLS更進一步的就是OLS，也就是在完成最後一組F2L的同時，也完成OLL，如果考慮所有41種情況，總共會有約一萬七千多種可能。

考量到許多F2L情況都會收斂到基本型，因此Mats Valk於2009年整理了針對基本型X的VLS（其中包含了2005年Lucas Winter整理的Winter Variation（WVLS），VLS共有432種可能（扣除左右鏡像為216個公式），以下分別針對WVLS、VLS各提一個例子：

 R' F R U R U' R' F' （WVLS）

 U F' U' F U R U2 R' （VLS）

學習方向建議：
當F2L以及OLL都已經很熟練了，可以逐漸開始練習簡單的LS技術，並不是要讀者們將VHLS的32種或是VLS的432種全背起來，而是將容易判斷、記憶的公式加以應用。

在這邊舉一個高手們常用的技巧：

 R' F R F'

上面這個情況如果直接以URU' R' 將pair放進目標空槽，出現的將會是一點的OLL，在無法判斷完成F2L後出現的OLL是哪一個的狀況下，建議直接以R' F R F' 的方式完成pair，這樣一來就能夠避開公式較長的一點型OLL。

除了可以用來避免一點OLL以外，也能夠用以預測OLL的形式，例如以下這個情況：

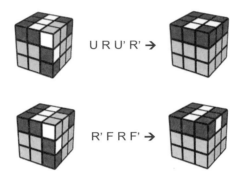

當在完成F2L前就可以得知OLL是哪一型，判斷OLL的時間可以再縮短，相對的秒數可以再降低。

OLLCP與預判PLL

OLLCP全名為：Orientation of Last Layer and Corner Permutation。

如同字面上意思，就是完成OLL同時將角的位置排列正確，如此一來PLL就只會剩下邊塊或是幸運的跳過PLL直接完成。這個概念很早就有了，當時稱為COLL（corners of last layer），而COLL只有處理黃色十字已完成的7種情況。

COLL簡單例子

以下圖的OLL為例子，COLL只要稍微留意角塊朝上的顏色分布即可。

OLL-21
在COLL中稱為H型。

F＋（R U R' U'）X3＋F'

判斷方法為前兩角顏色一樣，後兩角顏色也一樣，做完後4個角的位置都會正確。（以下COLL例子皆相同）

R U2 R' U'＋（R U R' U'）＋R U' R'

顏色分布為左右垂直兩排各別同色。

R U R' U R U L' U R' U' L

黃色朝左右，右邊的兩角上方同色，左邊不同色。

OLL-22

在COLL中稱為Pi型（像圓周率的符號π）。

f+（R U R' U'）+f'+F+（R U R' U'）+F'

基本解法的COLL，判斷方法為右邊兩角同色，左邊兩角不同色。
也有另一個比較快的建議做法：R U2 R2 U' R2 U' R2 U2 R

R U' L' U R' U L U L U L' U L

右邊兩角同色，左邊兩角也同色，與上例差別只在左邊的兩個角。

R U D' R U R' D R2 U' R' U' R2 U2 R

左邊兩角同色，右邊兩角不同色，跟第一個情況正好相反。注

意！如果做了第一個的公式會變成對角交換，而對角交換的PLL
通常都比較難，因此建議盡量去避開。

 OLL-23
在COLL中稱為U型。

R U R' U R U2 R'＋U2＋L' U' L U' L' U2 L

基本解法的COLL，判斷方法為前方兩角的上方為對色，箭頭所
指顏色與右前角朝上部份同色（左後也與左前同色，這個方向通
常會先注意到右後）。
逆翻三角從後面的做法：R U R' U R U2 R'＋R' U' R U' R' U2 R

R2 D R' U2 R D' R' U2 R'

前方兩角朝上為鄰色，箭頭所指顏色與右前角朝上部份同色。
判斷方法與前一種情況一樣，但是這一型的左右邊又分成兩個
COLL。

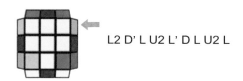

L2 D' L U2 L' D L U2 L

雖然是上例的左右對稱，但一樣可以看箭頭所指顏色，只要與右
前角朝上不同色就是對稱到左邊的做法。

OLL-24

在COLL中稱為T型。

R U R' U R U2 R' L' U' L U' L' U2 L

就是基本的做法，判斷方法為兩角上方顏色相同，與前方箭頭指向處的顏色為鄰色。鄰色是指左右兩邊的顏色，以這個例子朝上的顏色同為紅色，而紅色的相鄰色為藍綠，而對面的橘色則稱為對色，若箭頭處是對色則將會是另一種情況與不同的做法。

r U R' U' r' F R F'

左邊兩角朝上顏色為鄰色，且箭頭所指處顏色與左後角相同。
是一個較簡單的做法，判斷不出COLL時，通常做這一條公式會比較快。

F R F' L F R' F' L'

與前一個情況非常相似，差別只有箭頭處與左上角朝上方的顏色不同。
也可以這樣做：F R F' r U R' U' r'
其實是完全一樣的做法，選擇較好理解的方塊握法即可。

OLL-25

在COLL中稱為L型。

F R' F' r U R U' r'

朝上的兩角為對色，箭頭指向處顏色與右後角朝上部份同色。

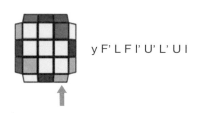

y F' L F l' U' L' U l

朝上的兩角為對色，箭頭指向處顏色與右後角朝上不同色，做法
為前一個情況的左右對稱。

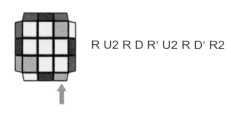

R U2 R D R' U2 R D' R2

朝上的兩角同色，箭頭指向處與右後角朝上為鄰色。

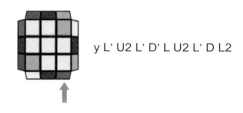

y L' U2 L' D' L U2 L' D L2

朝上的兩角同色，箭頭指向處與右後角朝上為對色，做法為前一個情況的左右對稱。

COLL與預判PLL

前一節介紹了幾個簡單好做的COLL，我們可以發現，僅是十字已經完成的COLL就有這麼多不同類型（總共有40個），OLLCP的數量一定更驚人，是的，所有的OLLCP總共約有331條公式。

雖然OLLCP可以幫助我們只遇到邊塊類型的PLL，但光是要把57個基本OLL熟練就要花很大的工夫了，更何況是331條公式；而且為了硬要把角塊位置同時完成，事實上某些OLLCP的公式極為複雜，還不如做基本的OLL更快速有效，因此建議大家把簡單的學起來就好，沒有必要全部都會。

而可以從學習OLLCP的過程中發現，我們能夠預先判斷PLL的類型。

首先將PLL依角塊分類為：角好、鄰角換、與對角換三種型。

角好就是只剩下邊塊的4種型（U、H、Z）。
鄰角換比較多，總共12種（A、G、J、R、T、F）。
對角換是最麻煩的PLL，總共有5種（Y、V、N、E）。
（部份有左右之分，G則是包括四種）

以OLL-22為例，如果我們只做基本方法會如何呢？

R U2 R2 U' R2 U' R2 U2 R

 完成OLL後會是角好的PLL。

 完成OLL後會是對角的PLL。

由此可知，學會其他的COLL或OLLCP前，我們只要記住角好與對角的顏色分布，此外的情況都是鄰角。如下圖若以上述做法，即為鄰角的狀況之一。

 完成OLL後會是鄰角的PLL。

這樣有什麼幫助呢？比方說對角的情況，在我們還不會COLL前，就可以確定一定是Y V E 與最難的N-perms其中之一對吧，因此我們的PLL就從21種可能提前確定剩下5種可能性了，配合後一節即將介紹的兩面觀察法，可以幫助我們在PLL的判斷省下不少時間。

若是角會好的情況就更不用說，練習了COLL後必然會事先知道將剩下只有邊塊要處理的情況或是很幸運的直接完成。另外也能有心理準備，在其他角塊分佈的情況下，不可能直接完成，因為角一定是錯的。

OLLCP與預判PLL

但是OLL有這麼多個要如何記住每一個預判PLL的方式呢?

很幸運的是大多數的OLL,在使用基本解法情況下,預判方式都與COLL完全一致,只需要記住少部份的特殊例外即可。

F+(R U R' U')X2+F'

以OLL-48為例子,做基本的OLL公式,如上圖右邊朝上顏色相同,左邊朝上顏色不同,做完後角就會好,也就是說只會剩下邊塊的PLL或跳過直接完成。

OLLCP:R' U' F' U F R2 U2 R' U' R U' R'

如上圖,判斷方式完全與OLL-22相同,也就是說使用基本做法後必定是對角交換的PLL。

這個例子的OLLCP剛好算是簡單,所以我們也可以把這類型的OLLCP優先學會,以避開對角交換型,比較困難的PLL。

f+(R U R' U')X2+f'

這是與OLL-48做法很像的OLL-51,如上圖右邊朝上顏色相同,左邊朝上顏色不同,做完後也是角就會好,判斷方式也與OLL-22完全相同。

最後介紹一個OLL-52這個Pi型的例外

 R' F' U' F U' R U R' U R

判斷方式則是剛好相反，左邊朝上同色，右邊不同色時，角會
好。
而如果是右邊朝上同色，左邊不同色則會出現對角交換的PLL。

大家可能有注意到，翻三角（以下簡稱S型）的例子一直沒出
現，S型由於方向特殊，判斷上極為困難，花費時間太長無法從
PLL彌補回來；因此如果有興趣，可以嘗試練習看看但是不要勉
強，世界頂尖好手比賽中遇到S型時，也是以速度為優先按照當
下最順手方法處理。

利用OLLCP來預判OLL還有眾多例子，由於每個人喜好的OLL
做法不一定相同，就不在此一一作介紹，重要的是預判原理的應
用。而透過觀察我們平常做的OLL，發現一些平常不會注意的細
節，除了預判可以加速PLL的時間以外，觀察力也會得到很大的
進步。

PLL快速觀察與對齊

這一節介紹的是PLL的兩面觀察法（2-sided PLL），先來一個經典的例子。

能看出來這是哪一個PLL嗎？或者是，要花多少時間才能肯定這是A-perm或者是G-perm，是不是很想知道第三個面的顏色？

先回到主題，為什麼能夠只看兩個面就判定出是哪一個PLL呢？

簡單證明：先觀察一個OLL完成的方塊，如上圖，可以確定三個角的位置正確，剩下一個角當然也一定是在正確位置上；無法看見的部份只有箭頭所指的兩個邊塊，顏色不確定是綠或紅。但是角塊四個位置都正確的情況下，邊塊不可能發生兩個互換的情況，所以我們肯定這個方塊已經完成了（還要U'才能拍計時器）。

回到原題，先公布答案是G-perm，只要將兩面觀察法（2-sided PLL）練熟，這個情況在OLL完成的瞬間，就可以立刻確定是G-perm而不是A-perm了。

而兩面觀察法並不是依照PLL的種類來判斷，而是按照第三層的區塊來做分類；以原題目來看是屬於一組1X1X2區塊加上鄰角交換的情況或稱為車燈（右邊兩個角塊已正確，左邊不正確則必定是鄰角交換型）。

PLL角塊分類

角塊分類延續上一節的OLLCP輔助判定PLL，情況很單純很容易分辨。

角全好，只有邊塊要處理，包括U Z H perms共四種PLL。

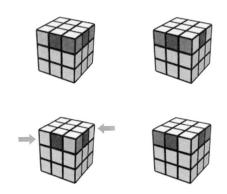

鄰角交換，上排會有正確的兩個角，下排是上排的方塊從另外兩個方向看上去，最外側的角塊顏色必相同（箭頭指向處）。

鄰角換包括 A G J R T F perms共12種PLL。

對角交換，與鄰角判斷法相似，從任意方向看，最外側的角塊顏色必不相同（箭頭指向處）。

對角換包括Y V N E perms共5種PLL。

PLL兩面觀察法

首先解説開頭的題目，1X1X2區塊加上正確的兩個角塊（車燈），這兩個角塊有點像一組車頭燈照向旁邊，以下就稱之為車燈以便講解。

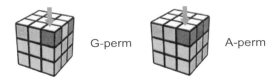

G-perm　　　　　A-perm

擺在一起就會發現差別非常的明顯，可以這樣記，A-perm只有換三角比較單純所以箭頭處顏色與車燈內顏色相同（此處同為藍色），而G-perm當然是比較複雜，所以車燈內顏色不同即為G-perm。當然記憶技巧只是輔助我們更容易熟練，大家也可以想像出適合自己的辨認方式。

接著我們繼續看A-perm常常遇到的情況，兩組1X1X2的區塊連成一塊田。

如下圖：

1

2

3

依照角塊的分類，只有圖3為對角交換（箭頭所示處顏色不同），而A -perm是屬於鄰角交換型；因此遇到這個情況時我們看箭頭處就好，顏色不同的是V- perm，而只要顏色相同便是A-perm。

更進一步可以判斷出是朝哪一個方向的A-perm，只要看與區塊相連的顏色是否為對色組（紅橘或是藍綠），相信有一定的程度的玩家，對於判斷對色組是沒有問題的，只是我們平時沒有注意到它的重要性。

圖1紅橘對色在右邊：U＋x R' U R' D2 R U' R' D2 R2 x' ＋對齊
圖2藍綠對色在左邊：U＋x R2 D2 R U R' D2 R U' R x' ＋對齊

兩組1X1X2區塊也有可能是以下這個情況，這個應該不需要多說明，很輕鬆的判斷出，唯一可能性是Y-perm。

Y-perm

這個例子雖然很簡單，但是我們常常會忽略了可以利用外角的顏色不同，判定是屬於對角交換型的PLL。

如下圖，一組1X1X2區塊的類型，是不是常常誤認為是G-perm呢？

U' ＋Y perm＋對齊

但是呢，單一組1X1X2區塊加上外角顏色不同，唯一的可能性是Y-perm。因此當遇到這個情況時，常常會轉U或U' 想要開始做

G-perm時才發現居然是Y-perm,時間上就慢了(不同的PLL啟動時,手握的位置也不同),所以務必要熟悉兩面觀察法。

以下則是G-perm,跟上一個Y -perm比較起來顏色差異性極小,但是我們只要習慣把焦點放在外角的顏色是否相同,判斷上就會輕鬆很多。

更進一步可以判斷是往哪一個方向做的G-perm,還記得前面A-perm時提到過的看對色組在哪;這邊也是一樣,兩面觀察法很神奇的是,通常正確的路都是朝著對色組的方向走。

左圖1X1X2區塊與左邊角為對色組(藍色與綠色),所以是朝左邊做的G perm。
右圖1X1X2區塊與右邊角為對色組(紅色與橘色),所以是朝右邊做的G perm。

另外還有1X1X2區塊在邊緣的情況,比起上面的例子稍微難一點,原則也是一樣,找到對色組來決定是哪一個PLL與方向。

圖1的對色組為藍綠(箭頭處),離區塊比較遠為G-perm,而且PLL的做法也正好是朝向對色組方向運行。

圖2的對色組為紅橘（箭頭處），離區塊比較近為A-perm，而且同樣的PLL的做法也是朝向對色組方向走。

因此圖1與圖2這兩種情況除了以對色組位置分辨，也可以用PLL的做法來記憶，看到對色組就可以直覺反應往那個方向做。

圖3外角顏色不同（圖1、2皆同為藍色），因此是屬於對角型PLL，加上一組在邊緣的1X1X2區塊，則必定是V-perm。

除了上述外還有兩種情形，下圖就直接寫上答案了。
當然還是可以用兩面觀察法判斷出PLL類型，但因為難度較高而且這兩個PLL做法都是先推U'，所以說我們也可以想像成，當找不到對色組或對色組在前方車燈處時（箭頭處，車燈為對色組代表這兩個角互換）先推U'自然就會知道該如何做。

 T-perm R-perm

上面提到的T-perm與R-perm這兩個PLL有時也必須從另一個方向判斷。

如下圖，因為有車燈了所以必定是鄰角交換的PLL（注意剛開始很容易看錯，以為外角不同色是對角型），以及一組與車燈連一起的1X1X2區塊。

這邊的判斷方法比較簡單，只要看看車燈內的顏色即可；因為T-perm包括了一組對邊交換所以車燈內的必定是對色，如左圖，另外我也將車燈內是對色的情況稱為大車燈，後面還會用到；右

圖的車燈內是鄰色當然是R-perm。

T-perm

R-perm

如下圖大車燈的情況，與上例T-perm差別在沒有1X1X2的區塊，這種情況唯一的可能性是G-perm，做法也剛好與對色組位置有關（箭頭處），也可以用大車燈加上對色組輔助記憶。

G-perm

G-perm

以下為其他的車燈類型，包括A、G、R perm。

R-perm，非常簡單，車燈旁剛好看到鄰邊互換。

G-perm

A-perm

G、A perm只是從另一個角度看1X1X2區塊的例子，所以判斷方式相同，也是看對色組（箭頭處）。

最後剩下的是完全沒有區塊的情況。

 Y-perm

 V-perm

Y-perm就像翅膀展開，而V-perm則是顏色都擠在中間，兩個邊塊剛好是中間角的兩種顏色，這兩個情況只要稍微記住就可以輕鬆的判斷出。

接下來幾種型，有規律可判斷出PLL類型，但是判斷難度太高，試著了解就可以，不用太過勉強，這些情況多看一個面不一定會比較慢。

 F-perm

 G-perm

F-perm可以從完全沒有藍色判斷，困難處在於還要判斷是哪一個方向的F。

G-perm則是可以從唯一的對色組判斷，但是F同樣也有。

 R-perm，對色組朝內，困難處也是要判斷哪一個方向的R。

 E-perm，E困難處也是在於要判斷是哪一個方向的E。

PLL完成後的對齊

拍下計時器時，方塊這樣可不行（按照規則是加2秒）。

大家可能發現了前一節的所有例子，都是未對齊的情況，因為我們在實戰中不可能這麼好運，每一轉都遇到已經對齊好的情況。而且練習兩面觀察法本身就該忽略前兩層顏色，才能夠正確的理解，接下來就介紹最後的步驟，對齊。

如下圖，PLL兩面觀察法的例子中，很明顯的是T-perm；剛開始練習PLL時，因為還在適應PLL的類型，可以接受U2 y 然後再做T-perm；技巧逐漸熟練後，應該這樣才正確U＋T-perm＋U，這樣可以省去y這個換方向的動作。

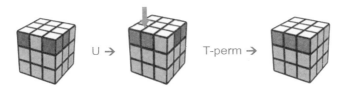

轉U後如中間的圖，我們知道T-perm不會影響到箭頭指向的1X1X2區塊位置，因此可以利用來判斷結束後的對齊，做完之後會如右圖，所以最後的對齊還要補上一個U。

上述的例子雖然簡單，但是我們可以思考一下，與其做完PLL再觀察最後該如何對齊，若是能在判斷出PLL的同時也事先知道了最後的對齊方式，是不是一定會更快速也更穩定，而且不用擔心失誤沒轉好要被懲罰加2秒。

以下介紹幾個例子。

H-perm＋U'

角已經好的PLL，通常主要以角為基準點。

A-perm＋U'

A-perm只有角的位置會改變，所以只要以任何邊塊為基準點即可，如上圖以箭頭處黃橘邊塊判斷對齊方向。

J-perm：R U2 R' U' R U2 L' U R' U' L

J-perm可說是最經典的例子，如果使用的公式是基本方法中的，只要以上圖中箭頭所指的黃綠紅角塊為基準即可。

J-perm：R U R' F R U R' U' R' F R2 U' R'

J-perm：R U R' F R U R' U' R' F R2 U' R' ＋U2

如果使用的是模擬成T-perm的進階方法，則對齊基準就變成了
如箭頭處的1X1X2區塊，對齊的基準區塊較大，判斷上也比較輕
鬆。

R-perm：R' U2 R U2 R' F R U R' U' R' F' R2

R-perm：R' U2 R U2 R' F R U R' U' R' F' R2＋U2

這個方向的R-perm，則是以箭頭指向處的邊塊為判斷基準，上圖
不用對齊，下圖是黃藍邊塊，而中心是綠色所以最後對齊是U2。

R-perm：R U' R' U' R U R D R' U' R D' R' U2 R'
＋ U'

這個方向R-perm進階做法要以箭頭指向的角塊為對齊基準。

另外G-perm目前的主流做法（同時動UD兩層），也是一個經典
例子。

G-perm：R U R' U' D R2 U' R U' R' U R' U R2 D'

G-perm：R U R' U' D R2 U' R U' R' U R' U R2 D' ＋U2

對齊基準點如圖中箭頭處，而D層無論如何都要回來的，最後的對齊只有U面受影響。

每個人習慣使用的PLL不一定都完全相同，上述幾個例子如果能理解的話，每一個PLL都可以找到對齊的基準，部份判斷比較簡單的就留給大家試著自己觀察看看，也説不定可以找到更適合自己的判斷基準。

Chapter 4

盲解與記憶

盲解基本介紹

這一章介紹的是盲解（Blindfolded）。
盲解的意思是，先把整個方塊轉亂以後的樣子記起來，再把眼睛遮住，還原的過程中是無法看到方塊的，也就是要在看不到的情況下將方塊還原。

首先介紹盲解的成績計算方式，是將記憶與還原的時間加起來；這是由於正常情況下，記憶時間越久必然會有更大的優勢，因此為了公平性於是將記憶的時間也列入比賽成績中。也就是說大家如果在WCA官網看到的盲解成績都是包括記憶時間的，以我目前22秒的官方成績，拆開看大約是記10秒加轉12秒，其他所有的盲解項目規則也是如此。

目前WCA官方有以下四種盲解類型的項目。
3×3×3 Blindfolded
4×4×4 Blindfolded
5×5×5 Blindfolded
3×3×3 Mutli-Blind
分別是三階、四階與五階魔術方塊的盲解，以及多顆三階方塊的盲解。

比較特別的是多顆的盲解，這裡簡單說明一下多盲的規則：選手上場前必須告知裁判打算嘗試多少顆，一顆方塊最多嘗試時間是十分鐘，最少必須有兩顆，而時間上限為一小時（為總時間如上述說明包括記憶花費的時間，未來有可能改為總時間十分鐘）。舉例來說，我（陸嘉宏）於2016年刷新台灣紀錄時是嘗試了11顆三階魔術方塊，已經超過時間上限所以最多只能有一個小時來完成，最後總共花了46分鐘，成功10顆失敗1顆。而成績計算方式是：失敗的必須倒扣，所以成績為10（成功顆數）－1＝9分，這

是我得到的分數，如果同分時則再比較花費的時間。

盲解發展至今已經發明出非常多不同的方法，大家看到我的成績可能會感到不可思議，還原時間幾乎能與速解競賽了。這裡稍微簡單介紹，因為我使用的方法稱為3-style，是非常進階的技術，至少必須熟悉818條公式，中國將魔方節訂於8月18日就是由此而來。3-style也是全世界最頂端的選手們所使用的方法，曾經有外國人評論，要熟練3-style的難度大約等於博士學位甚至是更難。

不過大家不用擔心，這次帶來的是我認為最簡單也最容易學會，也是我一開始進入盲解領域所學習的方法，通稱為三循環法。而選擇這個方法與我的起始並沒有任何關係，而是因為不論使用哪一種方法，即使是上述的3-style，都必須要先學會三循環法中的基本方向處理，既然如此我們當然從這裡開始囉。

那麼下面就開始進入主題，我會盡量從原理開始解釋，若是短時間內無法理解也沒關係，先把過程學起來照著做也可以學會完成盲解，而學會以後再慢慢的了解原理即可。
到這裡的讀者們應該都已經掌握了基本解法，對方塊的結構也有了基礎的認識，知道方塊是由8個角塊與12個邊塊組成的，且中心相對位置是不變的，所以我們不論在基本解法或是進階解法都是將以上20個零件重新排列還原到正確的位置上。

但是，我們動的每一步，都會影響到其他零件的排列順序，在看不見的情況下，想要記住方塊轉動後的變化是非常困難的，因此不能以速解的角度來看待盲解。我們必須把盲解法當成是另一種還原魔術方塊的方法來學習，這個方法將角塊與邊塊拆開來分別處理，而且還原的過程中也不會影響到目標以外的其他部份。到這可能還是有點抽象，沒關係如前述所說，可以先學會之後再來慢慢理解即可。

盲解角塊

在三循環法中，我們除了拆成角塊與邊塊分開處理之外，角與邊分別又有各自的方向與排列，也就是說總共有四個階段要處理。

首先養成良好習慣，如上圖，一律固定為白色朝上，紅色朝自己。（當然也可以依自己喜好定位，不過為了教學方便統一使用白紅）

如果方塊是已經轉亂的情況下要如何定位呢？尤其是當實際練習或是比賽時，方塊一定是亂七八糟的，這時候只要以中心點為基準就可以了，因為中心的相對位置是不會改變的，不論如何的將方塊弄亂，我們永遠都可以找到一個方向是白色朝上紅色朝自己。如下圖，以中心為基準。

角塊方向
我們先從調整角塊的方向開始，下圖中箭頭所指看不到的部份皆為白色。

奇眼

（ R U R' U' ）X2+L' + （ U R U' R' ）X2+L

雖然整條公式有點長，但其實很好記，手順兩次加左手往上，再
反過來的手順兩次，最後把剛剛往上移的再移下來。

為了輔助記憶方便我把這個狀況稱為眼睛看著左方，或是「奇怪
的眼睛」，簡稱「**奇眼**」。

青蛙

（ U R U' R' ）X2+L' + （ R U R' U' ）X2+L

跟上面很相似，兩者是互相相反的，一樣很好記只是改成先做反
過的手順，再做正常的手順。

因為白色朝向兩邊，所以我稱之前青蛙的眼睛，簡稱「**青蛙**」。

奇眼與青蛙只是為了輔助我們辨識上的方便，如果有更好的想法
也可以自己替它們取個有趣的名字。之後遇到以上這兩個情況就
先以奇眼與青蛙稱呼，最後記憶章節也會提到，命名越是好笑就
也越容易記住。

回到主題，大家可能會問，為什麼我們不做OLL就好？

如果試著照個公式做一次可能就會發現，除了目標的兩個角改變
了方向以外，方塊的其他部份完全沒有受到影響，如同盲解原理

裡說的，不能影響到其他的部份，這是我們使用任何盲解法的必
要條件。

接下來的這一點很重要，方向調整的方式為：白黃朝上方或下
方。再強調一次，角塊方向一律是白色或黃色朝上方或下方，這
是調整角塊方向的基本定義。

如上圖，箭頭指向處為白色，按照定義，這個情況是左上方角塊
的白色必須朝上翻，與下方角塊的黃色必須朝下翻。

在這邊先引入一個概念叫做setting，setting可以說是盲解中最重
要的概念，以上面這個例子來說，因為我們盲解公式不會影響到
方塊的其他任何部份，所以只要先轉動F2將下方的角塊拿到左上
方變成下圖，這時候是不是變成了奇眼的情況？做完奇眼後再轉
動F2將下方的角塊放回原位，就完成了。

箭頭指向為白黃

完整做法為 F2＋（ R U R' U' ） X2＋L' ＋（ U R U' R' ） X2＋L
＋F2

Setting規則：A＋公式＋A'

這個例子是因為F2反過來做也是F2，若setting是：F，則還原是：F'。

A可以是很多步，比如setting：R U，還原則是：U' R'。

下面再列舉幾個常見情況。

L' ＋青蛙＋L

箭頭指向顏色為白黃，這個情況比較特殊一定要記得，可以從翻轉方向理解為什麼要做青蛙而不是奇眼，簡單的記法就是在側面時要做相反的眼睛。

R U2＋奇眼＋U2 R'

同上，因此這個情況必須做奇眼，而R U2是setting，所以最後做完一定要記得做U2 R' 將setting倒過來還原至原本位置。另外也可以練習奇眼與青蛙在右邊時的做法，可以省去U2的setting，不過一切以成功率為優先，有把握時才這樣做。

D' L' ＋青蛙＋L D

箭頭方向為白色，右下角塊移到左下再做側面的兩個翻。

F' ＋奇眼＋F

箭頭方向為白色，這個情況可以明顯看出來是剛好兩個一組一起
完成的，方向的判定依照沒有移動位置的那一顆角為基準。

U＋青蛙＋U' ＋U2＋奇眼＋U2

箭頭方向為白色，三個角要翻是翻角中最麻煩的情況，可以明顯
看出這是一組三個角順時針旋轉；首先左前（白綠紅）與右前
（白紅藍）的角做青蛙，左前（白綠紅）角會正確；這時不用理
會右前（白紅藍）角朝向哪，只要把右後（白藍橘）角也翻正
確，右前（白紅藍）角自然會跟著正確。原理是一組三個角順時
針的情況，將兩個角處理正確後，剩下的那一個角不可能自己單
翻。

補充説明，三個角順或逆時針要處理時，可以想像成一種中繼站
的概念，上面的例子我們以右前方的角作為中繼站，左前與右後
的角為基準點，中繼站只要配合他們的方向最後必定會正確。

另外，也可以用以下公式處理三個角要翻，建議是學會以後想要
加快速度再練習這個公式。
順時針翻三角：L U L' U L U2 L' U＋逆時針換三邊PLL＋U
逆時針翻三角：R' U' R U' R' U2 R U' ＋順時針換三邊PLL＋U'

接下來我們用以下這組轉亂作為實戰範例講解。

依官方規定為白色朝上綠色朝自己轉亂，Fw＝f 代表F動兩層。
L2 D2 F2 D F2 D B2 D2 B' R2 U L2 B R' D U F2 U' R2 U2 Fw
轉亂完後調整為白色朝上紅色朝自己，方塊應該如下圖。

 正面　　　　　 背面

為了說明方便以下圖片都先展示角塊，但是各位手中的方塊仍有
邊塊的顏色。

把整個方塊看一遍會發現總共有五個角塊要調整方向，雖然是有
一次全部處理好的方法，不過在初學階段我們還是分組處理比較
好。

上圖中箭頭指向為黃色，因此可以很輕鬆看出來箭頭指向的兩個
角塊只要做奇眼就會完成黃色朝上，做完後會如下圖。

剩下F面的三個角塊剛好是三個順時針旋轉，如前面的例子，我
們必須分開來處理。

首先要設定一個中繼站，事實上不論用哪一個角塊做為中繼站都是可行的，以這個情況我會選擇右下（白橘綠）角為中繼站，因為setting比較簡單，也好記。

重點提示：中繼站選好後，另外兩個為基準的角塊不論誰先做都可以，不過為了穩定度與成功率，建議在記憶時就設定好先後順序。

D' L2＋奇眼＋L2＋D

首先以左下為基準與中繼站的右下一組做奇眼，完成後如下圖。

R U2＋奇眼＋U2 R'

接著以右上方（白綠紅）角為基準與中繼站一起處理，因為練習時是看著做，很明顯可以發現中繼站會自然一起完成。

再次強調，在側面時必須做相反的方向，完成後如下圖，方向已經全部正確調整為白黃朝上下。

上面右圖為完整顯示，邊塊必須完全沒有更動到才是正確的。

如果角塊或邊塊的顏色跟右圖不一樣的話，請務必重新練習一次，直到跟右圖完全一致。

角塊代號與調整位置

方向調整好之後，接下來要調整位置的順序，在這之前我們要給八個角塊各自的代號，否則記憶會相當困難。

如下圖：

1：白紅藍。　2：白藍橘。　3：白橘綠。　4：白綠紅。

5：黃紅藍。　6：黃藍橘。　7：黃橘綠。　8：黃綠紅。

有了代號之後要如何記憶呢？接著上一節的例子繼續往下說明。

如上圖，記憶的順序從箭頭所指向的一號位置開始（是位置而不是一號的白紅藍），可以發現目前住在1號家裡的人是4號的白綠紅，再接著連結過去看4號的家裡住的是誰；然後也可以發現4號家裡住的是5號的黃紅藍，接著也是一樣再往下繼續連結；5號的家裡住的是3號的白橘綠，一直到最後回到1號為止。

有關角塊的位置關係，可以列出如下：

1 → 4 → 5 → 3 → 8 → 7 → 6 → 1

接著可以想像一下，如果我們做 1 → 4 → 5 → 1 的三循環會發生什麼事呢？為了方便理解我以人代替角來說明。

1號住的人會跑到4號位置，因此4號位置裡的人就正確了；而4號住的人會跑到5號位置，因此5號位置的人也正確了，然後5號位置住的3號人會去到1號位置。

位置 1 → 4 → 5 → 1

人　4 ↗ 5 ↗ 3 ↗　　最後3號人會去1號位置

原理部份可能一開始比較難懂，如開頭的介紹說的，如果不懂可以先把方法記起來，會了以後再來慢慢理解即可，所以位置的關係處理可以如下把方法記住就好。

做完145後我們的位置關係就會變成1 → 3 → 8 → 7 → 6 → 1
再做138位置關係會變成1 → 7 → 6 → 1
再做176就全部完成了，就是說不論我們的數字有多長，每做一次三循環就會消去兩個數字直到完成，這也是稱為三循環法的原因。

接著就以上面例子繼續做示範。（再次提醒轉亂必須按照官方白上綠前）
首先145要怎麼做呢？還記得前一節曾提過一個叫做setting的概念。

重要：角塊位置調整setting規則只有UD（上下）可以轉90度，周圍四個面只能轉動180度。

這不難理解，因為我們已經把白黃調整成朝上下方了。好比說我們做換三角的PLL時，也是三個角都是黃色朝上方，這規則能幫助我們不會在錯誤的方向做PLL。

先轉D2 B2，把5號移到了2號的位置上，145就變成了換三角的

PLL對吧，做完PLL後再B2 D2把我們的setting倒回去讓5號回去它原本的位置就完成了。

145：D2 B2＋順時針換三角PLL＋B2 D2

做完之後可以發現4跟5已經在正確的位置上了，如下圖。

138：D L2＋D＋（R U R' U'）X3＋D'＋（R U R' U'）X3＋L2 D'

138的做法比較麻煩，光看上面那一條代號可能會感到苦惱，因為有些情況硬要setting成換三角會非常困難而且很容易出錯，所以這裡其實是把它變成了185或158來處理。

158：（R U R' U'）X3＋D＋（R U R' U'）X3＋D'

首先說明158的情況，我們先拿一顆完整的方塊做三次手順（R U R' U'）X3，是不是發現1號跟5號交換位置了，雖然2號、3號也有變動，但是在D面的678完全不受影響，然後轉D把8號移到5號位置，接著再做三次手順，最後記得一定要再轉D'讓8號回到原本位置；因為我們剛剛做的是158，所以現在方塊應該是呈現出185；也就是說兩顆要換的角都在下面時比如1AB，只要先把A移到1號下方做手順，然後A回原位，再把後面的B移到1號下方做手順，然後B回原位，原本很難setting的情況變成只需要做手順就完成了。

回到我們138的情況，首先轉D把8移到5，再轉L2把3移到8，就變成了185，處理完185後再把setting倒回去讓一開始的138回到原位。

這個技巧雖然看起來很麻煩，但是學起來並不難，一定要花點工夫去了解，如果這邊能夠理解，那麼可以說後面沒什麼更困難的了，之後章節也會把所有的setting建議做一個整理。

回到我們的範例，138做完後會如下圖。

176：D2＋（R U R' U'）X3＋D2＋D'＋（R U R' U'）X3＋D

如果前面的9已經看懂了，那麼176簡直是輕輕鬆鬆對吧。

這邊還是稍微做說明，先轉D2將7移到1號下方做手順，然後轉D2讓7回原位；再轉D'將6移到1號下方做手順，之後轉D讓6回到原位。

完成後會如下圖，到這邊我們就完成了盲解的角塊部份。

注意事項：完成後加上邊塊應該會如右圖，如果邊塊與右圖不同則必定是過程中有做錯；要學會盲解還得勤勞些，回想一下我們在初學階段不也是重複練習很多次第一層或第二層；所以如果有錯誤的話請將方塊還原重新練習一次，必須是完全正確才能進入下一階段。

盲解邊塊

盲解中雖然分成角塊與邊塊，但是能夠到達這裡其實已經完成80%了，因為邊塊的各種技巧都與角塊大同小異；只要角塊能夠完成，邊塊就不會有太大問題，只要記住翻方向與setting的規則，也是盲解邊塊中最重要的地方。

在角塊部份對代號應該有一定的了解了，這邊先附上邊塊的代號。

如圖：

1：白紅　2：白藍　3：白橘　4：白綠
5：紅藍　6：藍橘　7：橘綠　8：綠紅
9：黃紅　0：黃藍　A：黃橘　X：黃綠

如果用1～12來當代號，11與12有兩個數字要記比較麻煩，因此改用英文，原本的B容易跟7搞混所以改成X，而10則是改為0，印象會比較強烈。

邊塊方向

邊塊方向的公式非常簡單，通常做一次就能記住了。
翻兩個對邊（箭頭指向為白色）

（M'U M'U M'U2）+（M U M U M U2）
口訣：上推上推上推推＋下推下推下推推

翻四個邊（箭頭指向為白色）

（M'U）×4＋（M U）×4
口訣：上推四次＋下推四次

翻兩個相鄰邊

R B＋翻兩邊＋B' R'

因為邊的方向只有兩個，不是對就是錯，所以非常的自由，只要setting到對面就可以解決了。

接下來要講解翻邊的規則，雖然公式很簡單，但是邊塊的規則稍微麻煩些，請務必要牢記。
方向正確與否有以下四點要注意
1. 有白黃時看白黃的方向
2. 無白黃時看紅橘的方向（中層的4個邊沒有白色或黃色）
3. 位置在上層朝上及下層朝下
4. 位置在中層朝前後
若是不符合以上四點，表示這個邊塊的方向是錯的所以要翻。
（小提示：要翻的數量一定是偶數）

以下舉例：

先看位置，是上層所以按照規則3必須朝上方，白紅邊塊有白色所以照規則1白色沒有朝上所以是錯的；橘綠邊塊沒有白色或黃色所以照規則2看紅橘，而橘色沒有朝上所以是錯的，也就是這兩個都要翻。

先看位置，中間層照規則4要朝前後，左方的已經有黃色了，依照規則1看黃色而已經朝前方了，所以不論箭頭處是什麼顏色都是正確的不需要翻；右邊的橘綠因為無白黃所以照規則2看紅橘，但是橘色並沒有朝前後所以方向是錯誤的要翻，也就是說只有橘綠邊塊要翻（這邊只是解說方便，實際上不可能只有一個要翻）。盲解邊塊處理最難的部份就是方向判定了，務必要清楚規則。

延續前一節的範例，這邊再次附上轉亂。
L2 D2 F2 D F2 D B2 D2 B' R2 U L2 B R' D U F2 U' R2 U2 Fw
角塊處理好之後應如下圖。

 正面　　　 背面

我們先判斷邊塊的方向，從上層開始：

123號位置都有白黃且朝上 → 正確

4號位置沒有白黃所以看紅橘，紅色朝上方 → 正確

很幸運的上層四個都正確所不用翻。

接著看中層：

6號位置有白色且朝前後 → 正確

5號與8號位置有白色但沒有朝前後 → 錯誤

7號位置無白黃且紅色沒有朝前後 → 錯誤

因此中層有578三個位置的邊塊要翻。

最後看下層：

9與0都是黃色朝下方 → 正確

A沒有白黃看紅橘，橘色朝下方 → 正確

X也沒有白黃，橘色沒有朝下方 → 錯誤

因此下層只有X是錯誤的要翻。

總結：578X位置的四個邊塊要翻（注意是位置，比如說住在5號位置要翻的是白綠的邊塊）。

通常會在記憶的階段就事先思考好要怎麼處理，以這個情況來講有很多種做法。

可以一次四個：R U2 z＋翻四邊＋z' U2 R'

記法：將5號移去4號位置，在L面正好是四個一起翻。

或是分開兩兩一組：x y＋翻兩邊＋y' x'＋z L F＋翻兩邊＋F' L' z'

記法：58號先一起翻，再7X一起翻。

總之做法可以很多種，只要照自己喜好選擇最有把握不會錯的方法就對了。

完成後方塊會如下圖，如果完全都正確就可以進入下一節。

 正面　　　　　 背面

邊塊位置調整

重要：邊塊位置調整setting規則只有UDLR（上下左右）可以轉
90度，FB（前後）只能轉動180度。

進入最後階段了，位置的記憶方法也與角塊一樣，以範例來說，
1號位置住的人是邊塊0，然後我們再看0號位置住的是邊塊A，一
直下去直到回到1為止，

我們可以這樣列出邊塊位置的記憶順序。

1 → 0 → A → 6 → 3 → 2 → X → 7 → 5 → 4 → 8 → 1

 　　10A：R2 D L2＋逆時針換三邊＋
　　　　　　　　　　　　　　　　　L2 D' R2

先將0移到2號位置，再將A移至4號位置做換三邊；最後setting步
驟倒回去，後動的A先回，0後回。

　　　163：R D' ＋M' U2 M U2＋D R'

這個方法比較簡單好記，setting R D' 是把6移到9的位置做193。

1 3 9：U2 M' U2 M
1 9 3：M' U2 M U2
只要四步非常簡單建議一定要會。
當然也可以setting R'，將6移到2的位置做逆時針換三邊。

1 2 X：L2＋逆時針換三邊＋L2

非常簡單的setting，X移到4的位置。

1 7 5：RL＋順時針換三邊＋L' R'

也是一樣很簡單的setting，5移到2的位置，7移到4的位置。

1 4 8：U' L'＋順時針換三邊＋L U
先轉U'使14往旁邊閃開，再將8移到4的位置做換
三邊。

如果步驟都正確的話，到這邊就完成了。
目前的階段建議重複多練習幾次，熟悉盲解的解法。

break與處理parity

這一節介紹盲解的特殊情況，break是調整位置的重要技巧，不論是邊或角都會用到。（全名為breaking into new cycles，以下簡稱break）

前面章節的例子算是非常單純，一條路直接通到底，正常來說很難遇到這麼好的情況，這邊舉另外一個例子。

U2 R2 D2 L2 B2 L2 B L2 D2 B D B2 L D R' D2 R B' U F L2 Uw2

我們看這個例子的邊塊就好。

1 → 8 → 9 → 2 → 0 → 4 → 3 → 5 → 1

7 → X → 7

邊塊被硬生生拆成兩段該怎麼辦呢？

首先平常我們記憶時可以把1省略掉所以上面這串數字可以變成如下：

 8 9 2 0 4 3 5

而break就是只要把新的循環接在原本從1開始那段後面就行了如下：

 8 9 2 0 4 3 5 + 7 X 7

記住只有1可以省去，break的新循環從7開始最後回到7不能省去。

因此上面這一組轉亂的邊塊，我們分別要做189、120、143、157、1X7。

而break可以把很多段接起來，假設有一組如下。

 1 → A → X → 1

 2 → 3 → 4 → 5 → 2

 6 → 7 → 8 → 9 → 6

總共分成三段，也是一樣，可以串接成如下。

　AＸ＋２３４５２＋６７８９６

同樣的要將1省略掉。
可以發現如果接越多段就會變得越長，也就是説如果情況越單
純，一條路通到底就越容易處理。

以上的例子剛好都是偶數可以兩兩消去，但是有時候我們會遇到
奇數的情況。
在此用這組轉亂為例子：
U L D' R2 D2 R2 F2 D' B2 U B2 D2 R F2 D F' L' F L2 Uw

角塊位置是：８５２７４３６
邊塊位置是：４０Ｘ６＋２３Ａ５２

這就是所謂的parity，如同我們的PLL會有兩邊與兩角交換的情
況，在盲解中也會遇到。

上面的例子如果把角與邊都兩兩消完後最後會剩下6號角與2號
邊。
也可以説是角塊1號6號互換，邊塊1號邊2號互換。
硬要處理的話可以B2 U2 變成PLL的Y perm，但如果有時位置很
麻煩難以setting成PLL的情況該怎麼辦呢？

其實上面提到的break也可以break單一個，比如説角剩下16，那
麼我們就假設有一個4 → 4單一循環要break，當然實際上4已經
正確了，這樣做是為了parity處理方便，所以角會變成16＋44，
做164之後就會剩下14角互換。

簡單的記法：角剩一個時補4，邊剩一個時補3。

這樣一來parity就會變成14角互換與13邊互換，如下圖，變成了一個很簡單的PLL→T perm。

變成T perm就非常簡單了，無論U'＋T perm＋U，或者y'＋T perm都可以。

記憶與聯想

這一節講解的是如何能夠相對輕鬆的把代號記起來,因為有12個邊加上8個角還有他們的方向要處理,如果又遇到break就更多代號要記了。

在這之前先給一些練習上的建議。

首先是按照前面章節例子看著做,可以穩定成功後 → 把代號寫在紙上,然後用盲解方式看不到方塊的情況下來還原,同樣的可以穩定成功之後 → 就可以把代號記起來嘗試真正的盲解練習了。

此外最好把錯誤的情況多練習幾次直接能成功為止,千萬不要這一組錯了覺得很煩惱就換另一組新的轉亂。如果失敗了也可以退回第一步看著做,找出失誤的地方在哪裡,這樣練習才會有效果。就好像下棋,想要進步或是自我檢討缺點在哪裡,覆盤可以說是最重要也是最有效的方法。

我們就以一開始的例子來說明,首先把要記憶的內容寫下來。
轉亂:L2 D2 F2 D F2 D B2 D2 B' R2 U L2 B R' D U F2 U' R2 U2 Fw

翻角:34奇眼+58奇眼+15奇眼
換角:453876
翻邊:578X四個一起
換邊:0A632X7548

通常翻方向比較不會忘記,憑印象多看兩次就可以,只要方法對,記做法而不是硬去記哪幾個要翻。比較麻煩的是位置的交換,而且通常數字蠻多的。

其實記憶有一個很有趣現象:越愚蠢越好記,因作法關係通常兩

兩一組記憶。

角塊來講，可以簡單的記成4乘上5不會等於38，這只是其中一個方法，雖然好記但是如果練習很多次會很容易搞混；因此我通常使用諧音法，4538 → 似乎很三八，剩下的就簡單了，從8掉下來所以是76，只要稍微有印象就不太會忘掉了。

邊塊部份，0A可以想像成寧願，63可以想像成流沙，2X就是2次，75就是欺負，所以整個串起來變成：寧願玩流沙兩次，被欺負是吧。

是不是變得非常好記，只要編出一個愚蠢又好笑而且沒邏輯的小故事，就可以很輕鬆的把一大串數字記起來。

setting方法整理

角塊

總共有C7取2共21種情況。

兩個都在上層：換三角PLL

１２３：U＋A perm＋U'

１２４：A perm

１３４：U'＋A perm＋U

兩個都在下層：移至1號下方做三次手順

１５６：（ R U R' U'）X3＋D'＋（ R U R' U'）X3＋D

１５７：（ R U R' U'）X3＋D2＋（ R U R' U'）X3＋D2

１５８：（ R U R' U'）X3＋D＋（ R U R' U'）X3＋D'

１６７：D'＋（ R U R' U'）X3＋D＋D2＋（ R U R' U'）X3＋D2

１６８：D'＋（ R U R' U'）X3＋D＋D＋（ R U R' U'）X3＋D'

１７８：D2＋（ R U R' U'）X3＋D2＋D＋（ R U R' U'）X3＋D'

上下各一個系列

１２開頭：先將底下的移到7的位置，再L2移到4的位置上

１２５：D2 L2＋A perm＋L2 D2

１２６：D L2＋A perm＋L2 D'

１２７：L2＋A perm＋L2

１２８：D' L2＋A perm＋L2 D

１３開頭：先將底下的移到5的位置，再L2將3移至8的位置上

１３５：L2＋ "１８５" ＋L2

１３６：D' L2＋ "１８５" ＋L2 D

１３７：L' D ＋ "139" ＋ D' L

１３８：L D ＋ "139" ＋ D' L'

１４開頭：先將底下的移到7的位置，再B2移到2的位置上。

１４５：D2 B2＋A perm＋B2 D2

１４６：D B2＋A perm＋B2 D'

１４７：B2＋A perm＋B2

１４８：D' B2＋A perm＋B2 D

邊塊

總共有C11取2共55種情況。

兩個都在上層：換三邊PLL

１２３：U＋U perm＋U'

１２４：U perm

１３４：U' ＋U perm＋U

上層與中層：直接拿上來或閃開再拿上來做換三邊PLL

１２５：U R＋U perm＋R' U'

１２６：U R' ＋U perm＋R U'

１２７：L＋U perm＋L'

１２８：L' ＋U perm＋L

１３５：R' D' ＋ "139" ＋D R

１３６：R D' ＋ "139" ＋D R'

１３７：L' D' ＋ "139" ＋D L

１３８：L D' ＋ "139" ＋D L'

１４５：R＋U perm＋R'

１４６：R' ＋U perm＋R

１４７：U' L＋U perm＋L' U

１４８：U' L' ＋U perm＋L U

上層與下層：將下層的拿上來換三邊與139系列

１２９：D' L2＋U perm＋L2 D

１２０：D2 L2＋U perm＋L2 D2

１２A：D L2＋U perm＋L2 D'

１２X：L2＋U perm＋L2

１３９：U2 M' U2 M

１３０：D'＋ "139"＋D

１３A：D2＋ "139"＋D2

１３X：D＋ "139"＋D'

１４９：D R2＋U perm＋R2 D'

１４０：R2＋U perm＋R2

１４A：D' R2＋U perm＋R2 D

１４X：D2 R2＋U perm＋R2 D2

兩個都在中層：拿上來換三邊PLL

１５６：B2＋ "157"＋B2

１５７：R L＋U perm＋L' R'

１５８：R L'＋U perm＋L R'

１６７：R' L＋U perm＋L' R

１６８：R' L'＋U perm＋L R

１７８：B2＋ "168"＋B2

中層與下層：難的先上來，再讓簡單的上來做換三邊PLL，簡單
的先回去。

１５９：D' L2 R＋U perm＋R' L2 D

１５０：D2 L2 R＋U perm＋R' L2 D2

１５A：D L2 R＋U perm＋R' L2 D'

１５X：L2 R＋U perm＋R' L2

１６９：D' L2 R'＋U perm＋R L2 D

１６０：D2 L2 R'＋U perm＋R L2 D2

１６A：D L2 R'＋U perm＋R L2 D'

１６Ｘ：L2 R' ＋U perm＋R L2

１７９：D R2 L＋U perm＋L' R2 D'

１７０：R2 L＋U perm＋L' R2

１７Ａ：D' R2 L＋U perm＋L' R2 D

１７Ｘ：D2 R2 L＋U perm＋L' R2 D2

１８９：D R2 L' ＋U perm＋L R2 D'

１８０：R2 L' ＋U perm＋L R2

１８Ａ：D' R2 L' ＋U perm＋L R2 D

１８Ｘ：D2 R2 L' ＋U perm＋L R2 D2

兩個都在下層：不會影響另一個的先拿上來，做換三邊PLL

１９０：R2 D' L2＋U perm＋L2 D R2

１９Ａ：B2＋ "193" ＋B2

１９Ｘ：L2 D R2＋U perm＋R2 D' L2

１０Ａ：R2 D L2＋U perm＋L2 D' R2

１０Ｘ：R2 L2＋U perm＋L2 R2

１ＡＸ：L2 D' R2＋U perm＋R2 D L2

![高寶書版集團 gobooks.com.tw]

新視野New Window 195

極速更進階！魔術方塊技巧大全

作　　者　陸嘉宏、朱哲廷
主　　編　吳珮旻
編　　輯　賴芯葳
美術編輯　黃馨儀
排　　版　賴姵均
企　　劃　鍾惠鈞

發 行 人　朱凱蕾
出　　版　英屬維京群島商高寶國際有限公司臺灣分公司
　　　　　Global Group Holdings, Ltd.
地　　址　臺北市內湖區洲子街88號3樓
網　　址　gobooks.com.tw
電　　話　(02) 27992788
電　　郵　readers@gobooks.com.tw（讀者服務部）
　　　　　pr@gobooks.com.tw（公關諮詢部）
傳　　真　出版部(02) 27990909　行銷部 (02) 27993088
郵政劃撥　19394552
戶　　名　英屬維京群島商高寶國際有限公司臺灣分公司
發　　行　英屬維京群島商高寶國際有限公司臺灣分公司
初版日期　2019年9月

國家圖書館出版品預行編目（CIP）資料

極速更進階！魔術方塊技巧大全 / 陸嘉宏, 朱哲廷作.
-- 初版. -- 臺北市：高寶國際出版：高寶國際發行,
2019.09　面；　公分. --（新視野 195）
ISBN 978-986-361-736-5（平裝）
1.益智遊戲
997.3　　　　　　　　　　　　　　108013393

比賽型速解方块

【便宜滑順】 【適合新手入門】

魅龍三階 36元

魅龍四階 72元

魅龍五階 93元

折扣時間2019-08-21 至 2020-02-21

蝦皮帳號 k8402271　蝦皮折扣碼 K840BOOK　滿299 可使用